单义艺术讲稿

ZHU
XIAO
HE

朱小禾 著

本书由四川美术学院设计学科建设基金资助出版

复旦大學出版社

图书在版编目（CIP）数据

单义艺术讲稿/朱小禾著. —上海：复旦大学出版社，2023.9
ISBN 978-7-309-16956-0

Ⅰ.①单… Ⅱ.①朱… Ⅲ.①艺术-研究 Ⅳ.①J

中国国家版本馆 CIP 数据核字（2023）第 170362 号

单义艺术讲稿
朱小禾 著
责任编辑/方尚芩

复旦大学出版社有限公司出版发行
上海市国权路 579 号 邮编：200433
网址：fupnet@ fudanpress. com http://www. fudanpress. com
门市零售：86-21-65102580 团体订购：86-21-65104505
出版部电话：86-21-65642845
常熟市华顺印刷有限公司

开本 890×1240 1/32 印张 7.625 字数 119 千
2023 年 9 月第 1 版
2023 年 9 月第 1 版第 1 次印刷

ISBN 978-7-309-16956-0/J·492
定价：68.00 元

序　言

朱小禾曾参加1989年的"中国现代艺术展"，是"85新潮一代"的艺术家。九十年代以来他转向了对艺术哲学的思考，对抽象艺术进行反思，试图走出一条没有叙事的叙事绘画之路。他试图打破现实和抽象之间的鸿沟，弥合没有故事的形式和有故事的内容之间水火不容的断裂。这种断裂其实是现代抽象艺术事先设定的，它建立在看到的物质空白和看不到的至上精神之间的对立之上。只有这样，人们才能在断裂中填充任何乌托邦内容。朱小禾要颠覆这种意义泛滥的抽象，所以，他既不在纯形式上花时间，也不在寓意上较真，而是专注于他那多重繁复、没有表现冲动的线条。我曾邀请朱小禾参加2023年我策划的"中国极多主义"的展览。我感兴趣的是朱小禾把

对意义泛滥的解构引向了一种哲学式的沉思，试图把艺术生产和自己的日常沉思天然地融合在一起，以获取某种不露声色然而又无比丰富的精神指向。我把这种貌似解构，实乃建构的沉思艺术称作"极多主义"。近年来，朱小禾投入了很多精力致力于他建立的"单义"艺术的理论研究和教学工作。我看到了他周围有一批学子专注于单义艺术的创作，有些同学来北京寒舍与我交流，他们的热情让我感动。这本书集中呈现了朱小禾老师多年来在单义艺术方面的思考和教学成果，这是一项非常孤独，然而又非常有意义的建树性的工作，我祝愿朱小禾和他的学生们取得成功！

高名潞

2022 年 12 月

目 录

前　言

单义教学的由来

　　单义工作室是四川美院个性化培养特色工作室之一，成立于 2015 年，现已结题。本书内容是我在工作室教学的主要讲稿。

　　讲稿浓缩了我三十年的现代艺术教学经验，因受到极多主义的启发，并在极多主义的基础上，我将艺术和教学方向明确为一种单义方向。在单义工作室教学过程中，我们也多次得到高名潞老师的细心指导。单义工作室的目的是摆脱意义说教的主流艺术，建构一个唯物主义式的单义运作飞地。

艺术价值的转向

　　在单义飞地，艺术不再表现思想意识和现实经验，而是通

过异质运作苦行重新获得生存资格。这是一种艺术转向，即艺术脱离和中断了意义说教，同时也脱离了极少主义的终结性的空无，重新将艺术看成一种运作的生命工程，一个单义的生命工程，这个工程将生成一个我们不知道的世界。

由此艺术回到原始运作，剥去种种过去附着在艺术上的浪漫思维，艺术家由浪漫的表现者转变成异质运作的工程师，只对实际运作感兴趣，而对任何意义说教的废话不耐烦，以解放性实际运作来改变世界影像。

运作神秘工程本体论

单义艺术撤去长期附着在艺术上的各种浪漫意义，将艺术还原为运作的神秘工程，运作的神秘工程不被任何内容和理论观念束缚，因而是单义的，艺术就是这种单义的运作神秘工程的本体论。

在教学中，受条件限制，单义运作的神秘工程一般是指一种诡异的单义手工过程。

单义运作的神秘工程是耗费式的运作工程，耗费式的运作工程不需要符合任何历史经验和理论，以及主体的意愿。

耗费式运作工程超越一切主体目的，是非目的和非设计的运作工程，运作工程与意识无关，只在工地上发生，工地是巴别塔式的复杂和混乱的工地，不是被规范的工地。

运作工地也是一个容纳各种不同生产意愿和生产技术的符号的档案馆，艺术家就像在混乱的符号工地上忙碌的管理员，在混乱和复杂的符号工地上穿梭，传递各种生产意愿和技术的符号和声音，又像交响乐中的指挥，协调不同声音合奏和混响。

艺术家被繁杂而神秘的运作工程事务缠身，没有闲暇表现观念意识和表现自我内心世界，所以单义艺术用运作工程的神秘反对浪漫主义艺术的意识表现的神秘。

单义的精神性

神秘的艺术世界与神秘的内心意识世界无关，而是一个运作和符号的神秘工地，艺术家被运作工程的繁杂而神秘的事务烦扰，心力交瘁，彻底丧失了主体意志和内心世界。

但这并不意味着艺术丧失精神，恰恰相反，精神在运作工地重新产生。所谓精神，不是改变世界的意志，而是改变世界的运作，运作一种探测潜力的过程，一种异质能量。传统的

精神是主体意志，由主体意志引导行动，但单义艺术说的精神是一种异质运作能量本身，艺术家要做的就是寻找异质运作能量，异质运作能量就是一种别样运作的冒险或实验。

精神与具体异质运作工程相关，甚至说，精神就是一种异质运作的具体工程本身，精神就是异质运作的能量，与个体的主体意志无关。

裸露的运作工地，异质运作的能量，会产生一种异样的思考，这就是单义的精神性。单义用运作精神替换意识精神，运作精神站在意识精神的废墟上。

单义影像

所以很明显，单义不是一种纯粹形式和方法，而是一种精神分析式的运作，精神分析以影像为导向，就是说，运作不仅是能量的持续过程，还是对影像的分析过程。

运作针对一切影像，突破、分解、毁灭或抹去一切影像，向空的世界敞开，空不是没有影像，而是不确定或未曾料到的影像，包括生成的新影像。

运作也是一种生成，生成新影像，那是单义影像，就是还

未进入我们意识的影像，是新生命和新现实的影像，不能混淆于生活社会和心理影像。

一切单义影像在空间中是平等的，影像不再有年代和分类，不再有经验内容，但单义影像也不是一种永恒和实体影像，而是变化的关系性的影像，所以也是历史性的影像。

新影像成为新感觉和新的认识，承载新感觉和新的认识的影像也随即进入分解和生成的过程中。

艺术用单义影像去谈论社会，让广大群众努力去理解新影像，由此拓宽和改造社会的意识和想象。

所以运作不仅仅有反思和毁灭的功能，也有生成和建构的功能。

单义运作工程是分析影像的运作工程，显然单义不是观念，也不是方法，而是运作能量和影像分析的复合体，是一种复杂的生命过程。

单义的贫困与案例分析

单义逃逸传统艺术经典理论和形式，也逃逸西方艺术经典的理论和形式，单义只有在非经验的尺度上给自己定位，所以

单义处于理论和技艺的贫困中，只有用案例调查来消除自己的贫困，只有通过艺术案例分析、社会生产案例分析、哲学案例分析来给自己输血和充实自己。

单义只能建立在对原始案例的分析的基础之上，单义的性质就是案例分析的性质。

在案例分析中，运作实践就是单义的绝对的、被强加的、理想的媒介。

单义艺术的案例的分析常常会丧失目的，不可预料，魔幻，无法用理论和内容解释，所以案例是单义的案例，分析是单义的分析，单义案例直接示意艺术的性质，案例现象就是艺术的本体，单义用案例分析定义自己。

浪漫美学讲理论，讲表现内容，并对艺术进行分类和解释。单义艺术是单义美学，仅仅是一种案例调查和分析活动，用详尽的案例分析去试探性地描述艺术作品运作过程，将作品还原为那些试探性的运作过程。

民族的共同性

运作工程是形而上的谜语工程，是现场运作的工程，是历

史贫困的工程，但并不意味着丧失民族性，用固定的历史文化说明民族性是远远不够的。民族性是动态的运作工程，运作工程会跨越和穿梭不同地域和民族的界限，形成一个民族的愿景和使命，这些愿景和使命被过去的惯性的历史文化压抑了，单义运作解放了这种愿景和使命，建构人类不同民族的共同性的愿景和使命。

人类民族的共同性是单义性的运作必然产生的，因为单义运作是时间运作，时间的通道可以吸收任何民族因素，通过吸收一切民族因素来让贫困的单义工程富裕，消除单义运作的贫困，所以单义工程必然走向一切民族的共同性，同时共同性也成为一个民族的形而上使命，一个谜题式的使命。因此单义艺术既包含地域或民族血肉，也是人类民族共同的工程。

单义的批评功能

单义艺术不是走市场和潮流的线性路线，不被艺术和社会习惯捆绑，只与案例分析捆绑，通过案例分析探寻新的创作道路。

案例分析就是进行选择、进行审查、提供判断，从根本上讲都是批评，所以单义的功能是批评的功能。

单义的艺术家应该是充满好奇的学习者，应该放弃固守旧的艺术知识，而对其他完全不同的知识感兴趣。

单义艺术与实验漆艺

单义艺术教学也是我在设计学院的实验漆艺教学的一种延续，中断的实验漆艺教学变身为单义艺术教学，这是命运的安排，我感谢学校给我几年这种宝贵的教学机会。

实验漆艺从包括古代漆艺的一切社会工艺中自由地汲取养料，打破目前漆艺象牙塔式的自我封闭，因为古代漆艺本来已经渗透于各种社会工艺中，是开放的漆艺，但后来变成为一种不宽容、不开放、原教旨式的行会艺术。

单义艺术将一切艺术简化成媒介的神秘运作，媒介的神秘运作是单义的，可以相互连接，由此艺术的种类界限消失了。

两种教学的共同点是不守护任何艺术门类，用实验性单义实践穿透任何艺术教义，为实现跨界和个性化的创作创造条件，迎接艺术的单义讯息，也是一种未知世界的讯息。

什么是单义性?

为什么叫单义性?

传统观念认为:艺术表现生活或内心世界,艺术实践为这个目的服务,是表现的工具;艺术的表象也是生活表象的美学再现,艺术表象的真诚性和真实性反映生活或内心的真诚性和真实性来衡量。

而单义性撇开这种表现论和反映论,剥去附加在实践上的意识形态内容和意义,将实践脱离意识形态内容的捆绑,去考察一切实践和符号本身延伸性和可能性,包括艺术、生活、历史的实践和符号的延伸性和可能性,以及实践自身产生的符号和表象的差异。

实践生产的符号和表象

一切符号和表象，包括艺术的和生活的，并不来自对生活和自然的现成样式的模仿，也不来自意识形态的武断想象，而是由实践生产出来的。不同的实践产生不同的符号和表象，生活实践产生的符号和表象，不同于更复杂和更诡秘的所谓艺术实践产生的符号和表象。

单义不是形式主义

所以单义性不是去掉内容和意义，不是空洞、封闭和刻板的形式主义，不是对艺术本身、纯粹艺术，艺术内在论和艺术目的论的追求，而是通过纯粹的实践，获取新的视野和新的实践表象，是日常视野的转型和延伸，使视野和感觉陌生化。

单义性将一切自然、生活、历史、艺术的实践以及符号单义化，或将它们分子化，这些单义化和分子化的符号和实践没有等级和类别区分，可以按某种实践的感觉平等地重新编排，就是说，在实践的感觉下对世界进行重新编排。

不一样的实践就是不一样的视野

我们通常的和熟悉的感觉和视野，建立在内容和意义上，它们是由常规的生产实践产生的，所以，某种单义性的新的实践，必定会产生新的视野和感觉，产生新的内容和意义，触及人类新的问题。但这类意义和内容常常不是人文性的，而是几何性的。

一种新的单义性实践，就是一种全新的视野和全新的感知，可以让我们重新审视这个世界。因此，学生应该给自己设定一个另外的实践，根据这个实践，带来视野和感知的转变。

对现代艺术实践档案的研究

单义性只看实践的表层，实践表层的单义性，使一切意义和情感都由此派生。

单义性就是一种纯粹的实践档案学和实践考古学。

学生应该将对不同艺术实践分析作为起点，将单义性作为起点，建立自己的艺术实践。

本工作室要指出，学习艺术的出发点，不是模仿，也不是主观创造，而是在实践档案的约束中学习艺术，学习是一种对

实践的档案的判断。

先锋不是什么都可以做，没有任何阻力，而是要依据档案。达达主义也依据档案的有限性和档案的阻力。所以，先锋派就是重新审判档案，更具有档案性。因此学生要考察实践的历史现象，包括艺术的和非艺术的实践。

教学安排是，学生首先要研究艺术实践的档案和历史现象，对实践的档案进行一种考古。学生应该去研究各种实践的结构，寻找和建立对某一实践的兴趣点，从实践的档案中，找出新实践的路标。

通过对档案的考古，寻找一些实践的薄弱环节和出口，将其作为自己艺术实践的路径。档案是对自由的限定，自由，以及自由的普遍性是以有限性为条件的。

所以，任意只是我们的愿望，其实任意的东西并不任意，任意处于档案的严密监视之下。所以，对档案的研究，使艺术成为传统的，即便是反传统的艺术也是传统的。

因此，一切先锋，都在呼唤档案的后援。学习是一种对档案的判断。判断完全凭感觉。艺术的普遍性就是感觉，就是用感觉来判断。感性直觉，内在感觉是一种先验形态和先验责

任。因此感觉是艺术自由的必要条件。

先验和随意实践

本工作室要指出：现代艺术实践并没有任何形而上和先验的标准，相反是一种对档案的反思，具有假设、随便和不假思考性，具有临时性和历史性。

艺术实践纯粹是一种历史现象，根据某种形势临时发生。所以实践也是一种征候。通过研究各种实践的结构，进行一种反思，如假设不可能的难点、裂缝和推力；假设一种结构失常，假设一种不可能的拆解。

由此，艺术历史上的对立必须重新对待和解释，必须脱离各种界定和确定的定义，现实主义和抽象主义都必须重新解释，必须在实践的单义性中统一。对艺术实践的要求：不可能性和冒险性。艺术实践不是常规和日常实践。艺术在实践的冒险和不可能性中铸就和维持。

因此，艺术实践必须是冒险的、困难的、复杂的，具有不可能性。

对实践的要求：必须符合不可能性。就是做困难和不可能

的事情。不可能性是一切好的艺术的普遍模式。天才的实践是对不可能性的实践。冒险的实践，会造成感觉向陌生延伸，会造成感觉的彻底缺失，但我们可以从感觉的彻底缺失中抽取出新的感觉，是感觉的无动于衷。

只有通过不可能的实践游戏，实践才有艺术的合法性，才可以判断成艺术。

先验目的反对语境

实践方式是自我成立的，实践不由生活和历史决定和指定，艺术家不是生活和历史的玩偶。所以，应该摒弃时代决定论，不要盲目地服从现实和历史的因果。

学生必须设定一种超越现实目的的目的，在此基础上自然而然地产生不一样的判断，以及不一样的实践。艺术判断是一种先验和偶然的判断；艺术的目的是一种先验和偶然的目的。艺术是先验的判断和目的的王国，这个王国对我们提出不一样的要求。

所以学生应该判断，他认为艺术应该是什么。判断产生规定，产生无条件的命令，一个无条件的必须。判断和规定都是

6

先验的。因此，可以先验地假设一个艺术的目的，偶然的目的论，先验的目的论是必要的。

所以，学生按自己的判断，既可以向前跑，也可以原地跑，也可以逆时代而行，就是超越当代多元、混乱、无差别和虚无，把一种刻板的不变性和偏执强加给艺术，强行规定自己的实践。

坚持在艺术的普遍名称下实践

本工作室坚持在艺术的普遍名称下实践，如在绘画、雕塑等艺术的普遍名称下实践。

什么是方法

方法是超越感觉的东西，是感觉的延续，是在感觉中再感觉，是感觉中的感觉。比如，画一笔红色，那是感觉，画一百笔红色，那就是方法，方法就是编排、过程和持续。

但方法也不是理性的，因为艺术的过程和编排不是理性的，而是感觉的，所以方法是感觉的感觉。

所以，方法不能教授，而是由自己的实践自然而然形成

的。方法的差异是艺术的灵魂。

市场

　　我们接受市场，在市场和社会中寻求艺术的机会，但不迷信和迎合市场，艺术不能堕落成商品。

不是物象的物象

在单义艺术中，物象是一种运作实践的液化状态，是时间流的状态。这种物象也是分子化的感觉、分子化的感知、分子化的幻象和装置，其特点是不能成为整体般的形象和形式，而是幼虫式的物象和幻象。

应该相信现实周围深处的那些力量，隐形的力量，单义艺术发掘那些力量。

单义艺术的物象是荒漠的物象，单义艺术的实在界是荒漠的实在界。单义艺术反对一个物象接着一个物象的实在序列，而是将生成、绵延、时间过程概念化和物象化。

单义艺术的物象包括一切感知，感知热量、光线、湿度等等。单义艺术的物象不是外界物象，而是感受的强度，就是

可感性，可感性就是物象。也是非人的绵延，向一切可感性绵延。

单义艺术反对结构物象，反对可靠基础物象、知识物象、组织化的物象，因此反对语言结构主义。

单义艺术也反对原初物象和本质物象。单义艺术的感觉还没有组织成结构物象，其物象至多是幼虫物象、原初部件，甚至还没有组织化成感觉。

单义艺术将物象粉碎为感觉。单义艺术的物象是理性的空白地带的物象。单义艺术的感受就是物象，这个物象和感受不外延，不去感知时间，不会空间化，不会形成知觉影像，是特异性的影像。

单义艺术的物象是生成的时间，不可感知影像，因此单义艺术的物象是一种前物象，物象之前的物象。

单义艺术反对日常知觉、日常物象、当下影像、人类剧情历史。

单义艺术的物象是没有背景和基础的表象，是非人生命的感觉符号，是不可识别的物象。单义艺术的物象是物质中和运作中的知觉，是历史、物质的运动。它们是独特的镜头影像、

分裂影像。

单义艺术进行非人的绵延，终止所有静止形象，以混沌来构想物象。用古怪用语反对流行的物象、流行的感受、流行的句子，用古怪用语造成奇怪的身体，以及运作的痉挛。

应该用高度片面的运作构成物象。那么，单义艺术的物象应该是任意聚集的感受装置。

单义艺术反对句子，赞成文字：它尚未形成句子，尚未形成物象，是不可辨识的东西。单义艺术的语言像外语，单义艺术的声音是噪音，没有背景和没有基础，是纯粹的生成。

陌生的情感

　　艺术并不表现个人特有的趣味和情感，不表现被指的生活情感，不是重言，不表现意义的情感、观念的情感。艺术的情感是根本不存在的情感。

　　艺术的感觉不是身体和生活的感觉，不是现实感觉，而是超验感觉，是前身体、前生命、前生活、前历史的感觉，它们产生于复杂陌生的运作过程，但它象征人类生活的复杂和困境，象征人类进行复杂梦想的能力。

　　艺术不追溯最初的事实、最初的情感、最初的命名、最初的仪式。

　　艺术的情感是反思性的情感，是反思性的感受和经验。

　　反思性的感觉包括反感、情感分歧，包括情绪和感受性的

假设，它们是从未有过的感觉，是陌生情感，不知道它是怎样产生的。因此，形成你艺术观念的是完全出人意料的情感。

艺术的情感是生硬、多疑、从未有过的情感，它们隐藏在难以辨识的潜意识中。

单义艺术用非理性的情感剪接形成情感装置。

单义艺术通过情感装置，创造新的感觉和未来经验。

艺术的情感不是主体的情感、生活的情感，而是一个陌生情感，我们只能称之为"这个情感"，然后我们为这个陌生的情感命名。

单义艺术就是命名陌生的情感。

命名陌生的情感，就是给予情感一个专名。艺术是陌生的仪式，它命名陌生的情感、陌生的梦想、陌生的历史。

艺术家应该提供陌生的情感、陌生的仪式、陌生的历史的案例。

艺术提供不确定的情感案例，艺术阐释不可证明和不可逆

转的情感，艺术阐释情感的黑洞。

艺术是一种对陌生的感觉进行阐释的仪式，陌生的感觉引出陌生的运作，引出陌生的阐释。

艺术的感觉也是陌生的运作和陌生阐释引出的感觉。陌生的阐释激活陌生的感觉。艺术为我们无法了解的感觉赌上一切，因此超越了感觉，上升为是价值投注。

艺术的力量在于它的生命活力和生命的权力，但不是自然的生命活力和生命的权力，而是超出生命、超出个人、超出人类的生命活力和生命的权力，是前生命、前个人、前人类的生命活力和生命的权力。

前生命、前个人、前人类的生命活力和生命的权力，是复杂和诡秘运作而产生的生命活力和生命的权力。

复杂和诡秘运作必将延迟和中断自然身体的反应，降低和驱赶经验的影响，建构陌生的超验的身体意义和形象。

单义艺术·对传统的态度

个性化的传统

我们抵制主流文化的传统主义浪潮，不是基于时代性，艺术可以不与时代捆绑，艺术的时间可以停止，艺术可以是重复的脚步，但是，在重复中须有生硬和突然的行动，它就是个体化的实践行动。艺术的底线正是个体化实践，个体化实践才是传统和历史的起源。传统必须用个体性加以改造和重塑。

传承应该是一种招魂，魂不是躯壳，而是离开教条躯壳的幽灵，幽灵就是个体化的原初经验，是偶然、矛盾、断裂、异议和争论的个体经验，传统和历史由它们集合而成。所以，传统只有重新成为个体化的资源才会有重要性。

工匠精神

现在提倡的工匠精神，是指传统工匠的那种敬业精神，是对技术的精益求精，而不是将现在极大丰富的物质条件和技术条件弃置不顾，返回到农业时期，去重复农业时代的简单手工。

工匠精神应该是指观念无比复杂的艺术家、思考无比复杂的哲学家、语言无限复杂的作家、制造航天飞机或高铁的科学家、研究金融秘密的经济学家，而很多民间手工技术简单低级，远远不够工匠精神的要求。

个体的名字

过分宣扬传统，反映了主流文化在个体化实践方面的真空，反映了我们在重新成为创造者方面的无能为力。艺术的目的是开放新的视野，重新振奋人心，让幽灵般的理想和潜力具象化，绝不是简单地继承残存的传统。如果我们的社会着重于继承传统，艺术和科学就没有重要性了。

科学和艺术，包括政治，都有个体化的名字标识，这些名字代表新的理念，代表与传统分离，代表新的纪元。如伏尔

泰、卢梭、马克思、列宁，爱因斯坦、图灵、乔布斯，中国文人画、塞尚、毕加索、杜尚等。

个体化的艺术

所以，艺术应该以丧失经验为条件，应该处于传统和经验危机中，艺术运作过程应该是不稳定甚至是没有依靠的，以前所未有的经验贫乏为条件，是一种个体化的实践，这样的实践才更具有开放性。

或许，艺术必须让某种文化达到终点，让一切从终点开始。所以有必要剥夺艺术的继承权，让没有财产可继承的艺术去经历起源性的新经验，起源的经验才构成历史，历史性就是起源性，这是一种个体化的历史概念。

个体化艺术有自身的标准，自己成立，可以脱离其他标准，可以与传统和现实没有丝毫关系，可以在自身内部找到和建立永恒标准，这个标准具有原始的历史意义，不参照任何历史和任何年代的文化意义，不是对历史和文化的传承和延续，而是一种处于历史的间隙中和历史的断裂中的事物。

在传统中

或者，另一条途径是，个体化艺术绝不放弃历史，而是在历史的黄昏和黎明之间悬浮，在已经发生的事和即将发生的事之间悬浮。它既不是连续，也不是新的开端，而仅仅是集体实践中的一些中断，一些边缘，一些歧义的声音。所以人们可以放心了，传统可以和个体化和谐了，艺术不必埋葬传统，不必终结传统，而是让传统没有任何终点，让一切都还没有开始，或者让一切都在过程之中，在变化之中，过去和现在的实践同时在一个平面上，都是传统的差异过程，个体化实践也是集体实践的差异过程。

艺术物品：国王的裸体

在童话里，孩子纯真的眼睛看见国王的裸体，国王的裸体19就是赤裸的真实和赤裸的真理。艺术家应该像童话中的那个孩子。孩子发现真实是国王是裸体的，艺术家发现真理是赤裸的运作。

运作一清二楚，真理一清二楚，就像国王的裸体一清二楚。

艺术物品没有反映自然、历史、意识形态、生活的命运，只反映实际运作的命运，那是人类活动的一种无意义的命运。

实际运作的命运，就是当即真理，它抗拒意识和心理的真理，抗拒秘密和深层的真理。

无意义、单义、赤裸的运作撕破浪漫意识的外衣，就像国

王的裸体没有虚幻的外衣。赤裸的运作和国王的裸体，都是一种反媚俗和驱魔形式。

无意义是一种纯真的艺术魅力

无意义的运作是各种真理的源泉，也是最为煽情或最为晦涩的真理产生的秘诀。

艺术物品既表示国王的裸体，又表示儿童的眼光。艺术之物不是生活和社会之物，也不是秘密的思想之物。艺术之物仅仅是一种运作的表象，是单义的运作戏剧，戏剧必然伴随着很多表象，运作的表象即艺术之物。艺术之物是运作流的表象，是运作流的自我凝聚和自我统一。

因此，纯真和单义是艺术之物的关键特征。

由此艺术不是一种内在心理学和外在客观论，而是一种运作现象学。

运作现象学，运作的戏剧由运作机遇构成。

对象的丧失

艺术之物不与客观世界中的对象相符，而是一种运作流自

身的临时表象。正是这种不相符性成为艺术之物与客观事物的差异。在艺术之物中，我们看不到真实的对象和真实的环境，看不到历史和思想意义的表现。

在艺术运作中，对象丧失了，意识形态丧失了，生活经验丧失了，美学丧失了，内在心理丧失了，这是一种死亡性的丧失，也是一种死亡体验。

艺术之物是一种没有对象的物象，是没有情感之物，它沉默不求回应，是被单义的幽灵萦绕的物象。艺术之物是客观世界所缺乏之物，是先验之物。

所以，艺术运作必须从复制向先验过渡，一切经验的复制都会在先验运作中灰飞烟灭。

丧失后的剩余

艺术运作霸占很多原物，但原物在运作过程中丧失，运作成为无原物的运作。

运作绝不复制和返回到原物，相反是在原物的位置上，丢失或丧失一切原物，留下丧失以后的剩余和多余物，它们就是艺术之物，艺术之物就是一种劫后余生的剩余物，是一种复活

之物。

　　作为一种剩余和劫后余生之物，复活之物是一种无记忆、无性质、无类别的物象，是一种赌注式的物象。

神化的技术

沉默的技术和生产

单义艺术摒弃富有灵感的意识和想象，摒弃浪漫主义，因为意识和想象的浪漫主义，将理念从一开始就给予了创作，在创作之前理念就已经完成，并指导创作，技术仅仅是表达理念的工具。

意识和想象的浪漫主义，将艺术主体化和整体化了，使艺术没有生成性。

单义艺术提倡纯粹状态，是一种沉默的技术状态和沉默的生产状态。

单义艺术用沉默的技术体系，取代喧嚣的环境体系和浪漫的意识体系。

无意识的行为，无意识的语句

沉默的技术状态、沉默的生产状态、沉默的运作，也即沉默的解释和理解。

单义艺术是对某个对象进行再解释，是纯粹无意识的技术的解释。

解释仅仅是展开技术运作，技术运作不受日常性检验，而是由语言动力驱使，受无意识动力的驱使，无意识是理解行为特有密码的关键。因此技术被无意识编码，是无意识的行为语言，有自身密码和形而上学的结构。

由此解释是一种无意识的行为机器。

技术运作是一种无意识行为，也是无意识的语句和无意识的视点，它们是对日常语句和视点的增补。

神化的技术

所谓神化的技术，就是技术脱离日常和意识条件，脱离我们已经把握的场所，重新在语言条件中运作。

神化的技术具有语言特性，是一种广延运动，语言的广延性召唤一种心理，一种体验，一段历史，一种知识，是我们从

未经历过和从未知晓的，从未真实地存在过，但艺术一旦召唤它们，它们就会出现，并从此成为一种真实的存在。

神化的技术，是语言性的运作，并不还原到多样性的生活世界，不指向客观生活世界，不指向物质性的回忆，是一个与生活世界完全不同的世界，是非物质行为过程，非物质的行为风景。

技术运作是生产性的，是一种再生产，是一种增值的艺术机器。

艺术通过运作不断重构世界，具有原初特性，显示的是开始，而不是还原为熟悉的生活世界，这意味着新世界的诞生。

作品内部的运作是一种更高的视点，指向更高的真实，更纯粹的思想。

艺术内部的运作、神化的技术、神化的机器，是自然和生活的精神性的等价物。

不确定的传统

传统主义遮蔽和简化了本来就不确定的传统。艺术运作必须将传统主义去除，还传统以不确定的历史本来面目。

神化的技术也必须依赖某种起源和传统，但它依赖的是传统和起源中的中断、间隙和差异，依赖传统和起源中的其他形式和其他开端，因此，依赖与反思和实验是同义词，我们只有在反思和实验中，在对差异的体验中，才能了解传统的意义。

因此，我们否定有统一、精确和正确的传统技术，相反，传统技术是由无数变形方式和可能性组成的。

历史性：实际性和当即性

传统技术应该根据实际的当即操作来理解，植根于实际的当即操作的可能性中。

实际当即操作本身就是历史性，就是传统，是它们的一个阶段。

艺术的技术是朴素的技术，当即的技术，常常是临时和无意识行为，遗忘技术常识和传统，标志着传统技术的空白。

艺术的技术是权宜的技术，临时和无意识也找一个技术出路，是无意识的技术，一次性的技术，没有长远考虑。它是不确定，甚至不可能的技术，是缺乏方法的技术。

犯错的技术

神化的技术，是在反思和犯错中产生的。

我们不能赋予犯错以消极、贬义的意义，恰恰是犯错提供了其他体验和其他理解的可能性，揭示一种未知的存在。

神化的技术是犯错的技术，艺术因犯错的运作而产生神化。

伪造的技术

艺术不是随心所欲，艺术有技术程序，艺术的合法性就在于技术程序。

神化的技术是发明和伪造的技术，没有所指，没有现实实践模式的对应。

神化的技术程序，不是我们生存经验的任何程序，不是历史事实的程序，不是任何标准工业产品的生产程序，而是不确定的程序，是无意识的程序，我们不知道这种程序是谁的程序，和谁产生联系，要揭示什么，达到什么目的，永远不知道这种技术到底要揭示什么和构造什么。这种技术仅仅是揭示一种不确定性和一种可能性的存在。

技术：时间本身

艺术的技术是时间性的技术，以时间和过程为形态。

艺术的技术通过具体时间来体现，情感和思想也是通过具体时间来体现。但这个具体时间是无意识的具体时间，是原始的具体时间，表现为无意识的过程。

时间化也是一种计算，艺术计算常常是一种无意识的计算，是计算不可计算之物。

无意识的时间是不可计算之时间，是不可程序化的时间，所以艺术的时间性，就是将这种不确定的无意识程序进行程序化。

不确定是一种规则

不确定本身就是一种艺术的技术原则，操作必须严格遵守不确定模式：将一切确定的东西拆解，归属不确定化。

程序和规则，是一种事后现象、增补现象和迟到现象。

艺术的反思不是意识反思

意识的局限

流行的艺术表现意识的反思，从意识的角度，去揭示世界的本质。

意识的反思包括想象、意识幻象、道德辩护、形象、梦、象征、激情、典型、颓废等，这些东西已经没有乌托邦的功能了，不具诱惑性，无力制造有说服力的力量，成为空洞的陈词滥调和假象。

意识的反思局限于常识历史和现实，与已知的现实活动联系，是对已知现实的辩护，但艺术被这些意识的浓雾所笼罩。

流行艺术成为对日常意义和社会意识形态的重复和装饰，使艺术成为装饰物，贬低了艺术。

运作的反思

单义艺术的反思不是意识的反思，而是运作反思。运作的反思，与意识的反思相去甚远，甚至截然不同。

运作的反思的广度和深度的延伸，并非局限在意识现象上。

单义艺术用精确的运作弥补批判意识。

单义艺术以运作至上性废除意识和意义，运作成为一种零度运作和绝望的运作，这种运作继续推动历史，成为一种当下的进步特性，所以，与此同时，意义反而被扩张了和落地了，即成为一种崭新的意义。

运作让各种意识形态内容就地消失，让各种假问题就地消失，包括不同的价值、不同等级，等等。运作以自身新鲜的、进步的结构来反对各种腐朽的意识形态。

运作乌托邦与任何已知的乌托邦希望无关，而是用洗尽铅华的美好的运作，取代革命幻象和意识形态。

所以，运作是快乐的赞美诗，开创新的象征、乌托邦精神、哲学乌托邦以及尝试性的道路。单义艺术走出尘封的沉重、没落、黄昏、黑暗的意识深渊，迎接一个历史的新的开始

和新的黎明。运作有某种无所不能的功能，因此单义艺术是一种前途无量、永恒、青春的艺术。

意识是抽象反思，而运作是具体反思，是具体的乌托邦，扎根于人类实践的各个领域，成为技术乌托邦、装置乌托邦等。

单义艺术在实际运作中，找到有希望的内容、更美好生活的梦，远远超出意识的乌托邦。

运作指出了欲望的一般性和实在性，超出总体性的社会和历史的意识。运作甩掉意识，是行动的变奏曲，目标的变奏曲，一切处于变化之中。

反对现实行为

艺术代表人类对升华的要求，艺术可以脱离经济基础，不受社会变迁的摆布。

艺术不是对意识形态、日常意义、日常理想进行装饰。我们反对后现代让腐朽的现实行为直接成为艺术。艺术是一种革命性的行为，站在现实世界之前，以丰富多彩的运作来探寻未来的内容，因此是一种先导作用，一种指引作用，一种向前和

未来的解决办法。

只有异样的运作，才能更激烈地反对现存的东西，更强烈地超越现存的东西。

剩余的意识和象征

运作自身就是一种幻想过程，就是一种还未被认识的象征，它超出社会生活意识和场所，是剩余的象征。

只要运作被推向完满性，推向它的界限，就会产生精确的想象和精确的意义，就会与未来的形态和乌托邦发生连接，因此运作具有象征性，只是这种象征尚未被意识到和被理论化。

运作自身携带连自己都不清楚的意识，即一种象征，它具有宗教和政治色彩，这种象征，不是社会和历史的象征，而是别处的象征，一个侧面的象征，一个剩余的象征。

运作是一个剩余世界，一个剩余的理想和象征。

所以，意义没有终结，艺术也没有终结，它们被洗尽铅华，留下运作这种剩余物，艺术将从中重新启程。

运作的铁律，把放纵的艺术从现实意识中召回，艺术将在运作的铁律下继续存在下去。剩余的运作，将成为艺术最后

的庇护所，这个庇护不由现实意识来命名，是身份不明的庇护所。

进步的艺术必须是对剩余象征的探求和揭示。剩余的运作更加具有批判性，有新的繁殖和扩充艺术这个概念的能量，可以为艺术预订未来。

传统的运作资源

传统艺术并非只是意识的表现，单义艺术从传统的意识形态的作品中，从意识形态的剩余中，提取被掩盖和遗失的神秘运作，分析那些神秘运作。

表现之外的剩余运作才是艺术遗产的精华。

单义艺术从腐烂的意识世界中，重新提取艺术的任务。

堂吉诃德的传统情人

堂吉诃德的传统情人

单义艺术的深刻悖论是，一方面它是世界化和海洋化的，另一方面它向坚实的土地，向古典的海岸频频回望，通过思念古代，使古老的传统重新进入当代。

理想主义的活在幻觉中的堂吉诃德，一直有传统而实际的桑丘的陪伴。堂吉诃德想象的情人，也绝不是时尚女人，而是一个与他没关系甚至还和旁人一起嘲笑他的农妇。堂吉诃德将这个农妇当作他荒唐的冒险行为的理由，他一厢情愿地为她而冒险，一厢情愿地认为她是他荣誉的来源。这里我们看到传统的土地性对理想主义的牵制。

与当代的多元、冒险、个性化相对照，古老传统文物显示

的是排斥、聚集、集体和安定，绝对艺术的时代并未到来。

反抗常规的时间

回望古代，使我们敢于反抗自然形式的时间和常规的时间，反抗连续、同质、发展、向前、最后必然终结的时间。

时间可以反向运动，反向地提出问题，可以使时间向古代转化，时间的本质绝不是一种进步主义。

在艺术中，时间只能是事件的时间，事件的时间偏离和打断自然的时间；事件的时间不是单纯的向前，或者单纯的向后，而是一种折回、分裂、偏离自然的机械运动的时间。

我们临时考察和关注一下古代文物，将对艺术的思考临时换一下方向，颠倒一下方向，让艺术的前卫和前沿也换方向和颠倒方向。由此艺术向未知的运动将被打断，折回到古代，古代和神话的起源处临时变成前沿。列车开始回开，车尾变车头。

艺术是事件，事件是反思和偏离，是过时的东西、不协调的东西重新爆发。

同构性或共同性

考察的任务，应该去发现现代和古代的共同性或同构性，质疑传统和现代的冲突性的肤浅表象。

应该去发现古代文物蕴含的净化成分，就是将一和多的激情共同净化的成分，这是将集体和排斥，与开放和多元辩证统一起来的路径。发现当代艺术和史前艺术的共同因素，就可能发现未来艺术的路径。

现代艺术和古代艺术的同构因素可能是运作样态和手工，运作样态和手工将所有艺术统一，是关于一的样态和手工。在运作样态和手工的条件下，古代与现代不对立，并取得重要共识。

破解现代和古代艺术的象征意义，必须从破解样态和手工的意义上入手，样态和手工能统一所有艺术，促进所有艺术的一致与和谐。

当代艺术的样态如果是运作和手工的样态，就切近了一，切近本质和深渊的共同表象。

连接的目光

古代文物是许多历史因素的反映，我们发现，最独特的艺

术目光也不可能是史无前例的，最独特的艺术目光不应该是简单的现代性目光，不应该是纯洁的儿童目光，最独特的艺术目光是连接的目光，可以与几千年前的目光连接，由此最独特的艺术目光被重新装配和重新调试。

想象一下，借用最古老的目光，借用古老文物清空当今所有的目光和艺术，会发生什么超出我们想象力的情况，这种情况会使艺术重生。

在我们这个喧杂、多元和分散的感觉的时代，我们把古代文物看成一种原初物件，有一种聚集、安定、自我调节的意义。

古代文物象征了一种法，一种至上集体，一种普遍合法性，让一切特殊从属普遍性。

手工神话

安定的古代文物，不再有自我焦虑和自我表现，而是显现关于一的样态和手工，是纯粹的样态和手工。

要注意古代文物的神秘和神意，都来自复杂手工制造，神秘和神意是手工制造创造的奇迹。

　　文物由于手工方面的出色造诣而获得圣贤性和权威性。文物中包含的神话，是以手工形式宣布和阐释的。文物的权威性，是由一的手工、复杂手工、神秘的手工支撑的。

　　关于一的手工，是文物最高和首要的美德和威望。

游戏的反思

单义不是运作的单义，而是新感知和新的理解力的单
义性。

所以，单义不是方法层面的东西，单义不是运作游戏。

运作游戏，质疑一切事物，被一种强迫性的虚无所统治，造成极端虚伪的无差异，除了虚无、无差异、有趣之外，没有任何崇高的讯息。

运作不是聪明人的游戏，不是投机游戏，不是日常行为的游戏，不是媒介的游戏。运作必须出自个体的情感偏执，不能脱离偏执的情感和物的状态而存在。

运作有明确的偏执，有形而上的性质，特定运作是不可还原的，运作的强度取决于与日常行为的距离。

运作出自具体和个别偏执的情感，以偏执的情感来编排，运作使偏执的情感变幻无穷。

游戏的运作变化不定，媒介散发的讯息太实在、游离、朦胧、非人类，离我们很远。偏执的形而上运作，则靠近和集中于焦虑，靠近和集中于一小块地方，比游戏的运作更严肃。

偏执的运作是焦虑的运作，想抓住神圣的物体。运作越偏执越狂热，激情就越强烈，媒介讯息的客观性和科学性就越少。

运作的位置

个体情感是运作的一个位置，一个驻点，运作中止在这个位置上，通过位置不断地向外波及。单独和分隔的位置，使无限性运作受到有限性的阻碍，运作具体位置上压抑的运作，但压抑有一触即发的能量，包括交流的能量。

无限运作，其条件是，必须在有限和稳定的位置上，必须有一个区隔。

一切根本的建设性，只能在有限区隔内发生，区隔对反思意识的形成，也是至关重要的。运作只有在区隔中、短暂中、阻碍中，才能获得延伸，只有当偏执的运作岌岌可危时，才能产生极端炽热的光亮。

我们只有在位置之内才能探寻运作之谜，在位置之外是危险的虚无。

物化的情感

但是，任何偏执的情感，不能直接呈现自己。情感必须物化，通过运作间接地呈现。只有投身于运作的过程，才能呈现自身意义。更进一步说，情感不是主观的和客观的，情感是运作产生的，情感由一种运作游戏而被释放、被持续。

运作可以实现一种情感的爆炸性的形态，运作将情感投入危险中，耗费中。

运作是隔在我们的情感和外部世界之间的障碍，我们的情感偏执会在媒介运作中遇阻，会变得更加狂躁，随着运作而增强，变成形而上情感。

运作的情感中止个体情感，繁殖新的情感。

抽象运作中的物象

言说不知道的物象

我们用运作为世界添加物象，言说我们不知道的物象。

我们通过运作来思考，可以更准确地发现某个我们以前不知道的物象。

抽象运作不仅是外延的，具有数学性质，也有存在性质和物象性质。

抽象运作不产生虚无世界，而是给予一个物象世界，一个超验的物象世界。

单义艺术不是沉思和意识的艺术，而是运作的艺术，以物象的方式存在。

抽象运作不是空白运作，而是处于物象范畴和存在范畴。

既定的物象世界

抽象运作同这个世界的物象是有关系的。

抽象运作于这个既定物象世界，关注物象的多元和张力关系。

抽象运作不能离开既定物象的同一性，而是与既定物象的同一性结构的差异和张力。

抽象运作是对既定物象同一性临界点的最大超出，是在同一性函数中取最大值。

首先，我们把现实物象看成同一性函数，在这个函数上进行取值，取值是超验的，就是说，我们在现实物象的超验点上进行取值，以此进行运作，建构单义物象。

不同的取值和取值变化，决定不同的运作和不同的物象生成。

物象：运作的秩序

抽象运作必定添加物象，它们不过是一些运作的秩序，一些临时的结构装置，它们的确定性，不是地域、生活、有限经验的确定性，而是差异的确定性。

差异的确定性是绝对的确定性、无限的确定性、全球性的确定性。通过抽象运作，我们可以界定在秩序中的超验性物象，即单义物象。

单义物象

我们一旦在既定物象的阶点和同一性函数中，寻求超验的最大值，运作就只与自身同一，不再与生活关联，产生的物象也是如此。

超出临界点的物象是超验的物象，是纯粹力量的物象，即单义物象。

创作结束后，我们对同一性物象的超验运作和超验取值进行命名，赋予可以交流的名称。

虽然有名称，但这些物象却是超历史或无时间性的物象，即单义物象。

单义物象，它不是经验物象，不是有限的实体，而是一种纯粹运作过程的力量和表象，是普遍的物象。运作在某一个具体位置上发生，与具体位置的关系形成单义物象。

单义物象不意指特殊的对象，而是现实的普遍特征，在

任何时代都成立。单义物象是一种张力关系，不是与生活元素形成张力关系，不是有限经验的张力关系，而是全球性的张力关系。

单义物象是非现实的，但它们完整、毫无疑问，是确定的存在。

单义物象绝对等同于自身，结构与自身同一，不必符合现实物象。

　　过去的两年，庆幸学院体制的开放宽容、富有前瞻性，我们幸运地得到一块艺术实验的空地。在这个狭小和脆弱的空地上，我们清除传统和当代主流艺术的一切陈词滥调：如艺术表现现实、表现自我意识、表现人性；艺术是传承；等等。由此清理出空地，在空地上迎接艺术未来的陌生讯息，它就是运作讯息，一种单义讯息。

　　运作讯息或单义讯息，超越媚俗的内容和形式的虚无，必将成为艺术的新认知，单义性也必将是人类的新认知。

　　运作讯息或单义讯息是艺术的本体讯息，由此艺术逃逸出媚俗内容和形式虚无，逃逸出父辈艺术的陈腐和暮色。艺术将沐浴在单义讯息的新太阳下，沐浴在单义的陌生光芒中。

单义艺术毕业创作，在传统和当代主流艺术话语的夹缝中出现，有点像游击队在敌占区登陆。传统和当代主流艺术话语无所不在，积重难返，会从各种渠道卷土重来，会围剿、瓦解和侵蚀我们，使我们前功尽弃。

　　为了确保单义性创作不被传统和当代主流艺术话语重新捕获，除了你们要有足够的机敏、坚定、艰深、智慧、辛苦劳作，我还将以微信的方式持续进行理论"空袭"，持续给你们理论护航，每星期护航一次。

　　我祈祷毕业创作不偏离初衷，在单义的狭小空地着陆。

单义影像：放弃和逃逸的影像

　　单义影像表示一种毫无保留的放弃和逃逸：放弃和逃逸出模仿说，放弃和逃逸出生活影像、文学、心理学、社会学影像，放弃和逃逸出形而上的精神影像。

　　单义影像发现、获得和确立的是一种运作的影像，即一种绝对和无限的生产力的影像，这种运作的影像启示和象征新的现实和新的生命认同感。

　　单义影像是假设的欲望、生命和现实的影像。摆脱了固化的生活影像羁绊，开通了一条逃逸之路，我们通过这条道路而从固化的思想和生活中逃逸出去。

　　单义影像承载黑夜中的事物、隐匿的事物、内在事物、种种无名印迹，超越和取消了回忆和生活影像对它的遮蔽。这是

一种更深、更根本、更隐匿的生产力的影像。

各种影像是由不同生产力孕育和承载的。艺术的影像来自某种无名生产力，以及魔法运作。它们孕育和承载的非生活影像，是无法抗拒和不可置疑的影像。

艺术的魔法运作孕育和承载的影像，逃逸出生活和意义影像的遮蔽，是意义为零的影像，是休眠的影像，一无所有的影像，无产阶级的影像。

放弃和逃逸的影像脱离指涉、脱离事物、谋杀事物，事物的死亡让艺术得到永存。

影像不能直接取自生活和心理现象，影像只能在媒介运作中找到自己的居所，运作是影像的家，影像只能植根于运作中。

欲望也是和影像一样，并不向外，而是一种内在运作，欲望就是运作。运作摧毁生活事物，在祈祷式的运作仪式中形成和诞生影像。

没有指涉的单义影像

当代艺术不能被传统的意义和所指病毒重新感染。如果毕业创作被因循守旧的观众指认，说明逃逸的力量不够，重新被传统意义捕获。要避免这种情况。

毕创的影像不能被任何生活影像、回忆和意识形态影像、物理影像所捕获。它逃逸中的影像，不是模仿和回忆，而是环境中运作的一种临时决定，不牵强的生活指涉，是单义的影像。

单义影像没有指涉，逃逸指涉，逃逸意义，难以辨认。

单义影像中断现实，没有现实信息，不依附于现实对象，是独立的影像，影像的独特性是单义的独特性，不可替换的独

特性。

单义影像是艰深运作的产物，是单义的空间和时间的衍生物，是单义的固体。

单义影像没有现实对象可以依附，不能在语义学、意义、理性中被把握，是一种起源的影像，是原初的影像。

单义影像是赤裸的，一无所有，一无所指，是运作自我指涉的影像，即除了几何式的讯息和隐喻的指涉，别无其他，不向外指涉。但是，由于影像集聚充盈的运作能量，充满原始活力，有能力对未知空间发问，它必然宣布新的世界讯息，暗示人类新秩序。

单义影像仿佛骑着扫帚，宣布隐秘、不能理解的现实的讯息，以及当代社会和当代个体的讯息，因此是一种陌生、权威、神圣的社会性影像。

单义影像没有任何回忆和意识的根源，唯有艰深运作本身才是影像的根源。

没有指涉的影像产生的内因是艰深运作，我们不向外观望，不找影像的现实外因。

当代艺术必须是某种运作影像和单义影像，使未知的现实变得可以理解。

回忆、意识和模仿的影像不是当代艺术影像，而是民间艺术的影像。

单义影像是一种单义生命学和生态学。

单义影像属于独立的影像现象学，也是幽灵影像现象学。

毕创的影像应该来自于艰深运作，应该是回忆、意识紊乱和故障的影像，唤起的只有距离、障碍、复杂、悖论、沉默、艰深，不能对应任何回忆和生活的影像。

作为礼物的影像

礼物：脱离日常性

人们常说，科技是人类的必需之物，而艺术是上帝赠予人类的礼物，礼物必须令人惊讶，必须脱离日常性。

礼物是惊讶之物，额外之物，是社会生活中不起作用之物，是你的内心意志想不到之物，是无意义和无用之物。

礼物在一切历史和生活之外，在民族、社会模式、身份、意识形态、理性、传统连贯性之外。

礼物的影像，不是封闭循环的记忆影像，礼物的影像是遗忘性质的影像，没有记忆，无法回忆。

作为礼物的艺术影像，是当下运作赠予的影像，是遗忘性质的影像，它不依赖记忆，存在于记忆之前。

礼物：当下运作的惊讶

礼物就是当下赠予行为呈现的惊讶。

礼物的影像，屏蔽生活，生活不在场，历史不在场，唯一在场的是当下赠予行为。

艺术作为礼物，是单义性、外在化、不自然、无解、复杂、没有内容的，唯一能够肯定和把握的仅仅是一种外在表面，及其外在行为的流动性的影像。

艺术的影像是单义影像，是运作赠予的第一次影像和原初影像，是没有指涉的影像。

艺术或礼物，都是单义之物，等同于惊讶和遗忘。面对艺术或礼物，每个人都是局外人，包括赠送者或作者本人。

艺术或礼物，是单义影像、时尚影像，导致最强烈的象征，滋生最强烈的猜想。

礼物不说教

历史主义、意识形态、个人经验、抽象观念的艺术曾经是积极的，是伟大艺术传统的一部分，但如果中国艺术现在还是这样，就会显得土里土气，与当代科学、经济、政治的创造性

54

行为比较，成为最简单低级的劳动。

人们不需要用艺术来回忆和说教，而更愿意让艺术成为礼物，艺术只有成为单义、复杂和无解的，才能成为礼物性质的东西。

单义行为：庆典行为

单义艺术是对生存和历史的忘却，只关注外在的复杂仪式和行动，它们是单义的，而不是解释性的。

单义艺术将当下运作作为艺术的基础和条件，就是将当下运作作为人类存在的基础和条件。

由此单义性就是庆典性。

传统猜想

艺术的折回

当下的艺术媚俗化、全球化，科技媒介成为霸权，艺术因快速变更而流逝或奔向终结，呈现末日启示。

艺术本能的对抗策略是回折，将艺术疯狂的扩展线和速度线折叠，与古代艺术重合，重新在连续性或界限中寻找生产力，让界限变成当代想象。

单义艺术与传统重叠，不是为了将历史神圣化或引发历史崇拜，而是为了寻求相反的感性，寻求别样感觉、别样思维、别样实践，以及别样的古代感性和怀旧之情。

折回是一条通往别样感性的秘密通道。折回是探寻潜能，因此是一种千年之福的循环，一种绝对事件，一种极端期待。

折回使艺术重新以艰深、隐秘、缓慢的方式存在。

传统猜想

但是，传统这个词，已经被教条主义者糟蹋得不成样子。他们将传统看成一些先定的模子和固化的技术样式，将传承传统变成重演历史，盗用、啃老、消费祖先，生产赝品的闹剧。祖先的现实性和原创性完全被抹杀了。

因此不能从历史考古的线性实证角度认定传统，更不能根据西方人的殖民眼光来认定传统。应该在传统意识和传统文献的盲点上，根据一些连续性迹象来重新猜测一种连续性，即猜想传统：猜想我们不知道的传统，没有记录的传统、遗忘的、已经消失的，甚至不像传统的传统。

应该从审美、虚拟、空间的连续性方面来追溯传统，使连续性或传统被感觉和被想象到，而不是被认识到。

一切空间探索，推至深远，都只能以虚拟和想象来回答问题，想象和创造自己的连续性或传统是一个自信民族的表现。

审美或空间的传统，既真实又虚拟，可以想象和虚构，于是传统是想象的传统，感觉的传统，欲望、空无、关系集合的

传统。

我们猜测在固化的传统样式的冻土深处，潜藏未探测、未开发、未触及、未限定、最古怪、最难解、最具原始自发性、原创性的资源。

连续性或传统，是未知、秘密、微妙、悬浮、流动的、无实体、捉摸不定、分子式的连续性或传统，它们在一切已知传统之外。我们猜测应该存在，但实际没有出现，甚至不可能出现的连续性或传统。用荒诞性和摧毁性来重塑被固化的连续性或传统。传统应该是别样的、作为潜能的、秘密的、复杂的、微妙状态的、未记录的、未意识到的传统。

我们在大众生活模式的深层探测传统，在自发的创作中发现祖先的无意识技术的秘密方法，用别样的行动创造想不到的别样的传统。

充满风险的返乡路

但是，老家已被教条主义者占领。

他们设伏猎杀返乡的创新者，所以返乡之路艰难而充满风险。

返乡也是一种悖论，返乡是脱离家乡远行，是在出走过程中返乡，是在开拓中返乡，是在前人从未涉足的地方返乡。返乡不是安全的返乡，而是绕道，是放弃明显和已知的路，探测不知道的路、已经消失的、微妙的和秘密的路。

我们也可以通过无意识技术返乡。总之，返乡是披荆斩棘的返乡。

成为传统的原型之一

传统是祖先自发创造的，是出乎意料的东西，应该给予传统知识产权，传统不容盗用和消费，子子孙孙必须做贡献，必须创造增补物。

因此传承应该走与模仿背道而驰的路。

应该让传统保持现实性和创造性的脉络，当下中国各种艺术创造都属于中国传统的进程，都是传统的一部分。

传承是技术研发和技术冒险，传承与实验和创新不矛盾。

应该让我们成为传统的原型之一。

单义是艺术的宿命

艺术的单义性

艺术不占有意识形态，不占有生活的秘密，艺术只占有自身的运作，艺术是单义性的。

艺术没有什么要表现，艺术不必有任何语义学内容。运作是艺术的起源，运作界定艺术的真正的价值。潜伏着我们不知道的生成能量，可以生成新感觉和新的意识讯息。艺术表现的仅仅是运作的激情和运作的思辨。在运作的艰深平面上只有运作的感觉的思辨。

运作揭示了第一手或最初的感觉和意识，打开了这种通道，是对第一手或最初感觉和意识的生成的体验。尽管艺术带着环境的深刻烙印，但仍然是单义性的，仍然是无辜和单

纯的。

绘画脱离混乱、熟悉和琐碎的生活经验，脱离各种意识形态，脱离大众传媒中的形象。

艺术应该是一个完整和敏锐的有机体，用自己的单义的声音对我们讲话。单义运作是艺术的目光和解释的产生之地。

艺术是单义的，不追求社会效用，不追求新的意识形态、新奇感、生动感、象征、传奇、不屑哗众取宠，只有枯燥和无动于衷的运作，只有运作产生的艰深的平面。艺术什么都不承诺，只有运作中的内在惊讶，只有秘密和明智的沉默。

运作证明艺术可以没有意义，单义是可能的，艺术被单义填满，被单义排空。单义性是艺术的自我遏制，引导艺术抵达真正自由，是艺术的神话的化身。

运作的叙事

单义是一种解释操作机制的陈述。

单义是让艺术成为谦逊又严谨的自传体叙事，最有启示性的自传体叙事，是揭示了感觉与操作机制的一种奇怪的关联的叙事。

单义性抵制观念，因为观念常常与艺术操作内在逻辑背道而驰。单义以运作而不是以形象构架叙事。单义性给艺术划出必要界限，将艺术自由留给运作，艺术的自由不在语言和想象领域中。单义性是说艺术除了它自身的运作之外无需其他解释，无需其他钥匙。

运作程序具有保护与释放的功能。单义性让艺术穿越平庸的再现和说教，是一种宏大的循环和宏大叙述，超越历史和身份，可以严肃地向每一个人复述。

单义性是一种空无和隐秘的叙事空间，没有解释。

跨越语言

单义性为艺术描画了一个语言不可抵达的深远领域。单义性指出：艺术在语言消失的地平线上存在，艺术应该撤到语言地平线远处。单义性将艺术严格的外在运作从意义和语言的束缚中解放出来，从语言和神秘交流中解脱出来，给予艺术一个充分运作的外在空间。

单义性不是指一种艺术的特殊构造，而是指艺术跨越语言的那个时刻。单义性是一个语言之外的净化的运作仪式。在单

义性中，艺术没有语言学结构和建筑学结构。

完全可能的是，单义性的艺术场景永无机会与现实和语言对应。

单义性：绝对极限

艺术依靠它的单义性而存在，并且可以检测、传承、修补。单义性的目光可以穿透艺术，让艺术的极限维度可视化。它是艺术最为关键的门槛。

单义性让艺术如此克制，这仅仅是对运作程序的描述。单义性代表艺术的门槛、艺术的仪式、艺术的解密途径、艺术闭锁。揭示和开发单义性是艺术家的职责。

我们认识到单义性是我们踏进艺术的入门仪式。单义性是来自另一个秩序的秘密，是艺术家应该遵循的一个无可辩驳的命令。单义性将艺术的事情简化，将意识形态的洗澡水倒掉，艺术家只掌控留在盆中的婴儿，只掌控一个秘密，运作的秘密，艺术只需这个秘密。

单义性指出艺术被忽略的存在、本质、内容和必要的仪式。它是艺术的事件性和艺术的绝对极限。

单义的艰深性

单义性是深奥难懂的运作程序的外在标识。它和炼金术的进程有相通之处。

艺术的惊奇的故事是通过艰深运作产生和界定的。绘画的平面是形而上和抽象的平面，上面拥塞着事物的图案，而不是事物的真实。抽象的平面拥塞细枝末节，因此具有深厚感、紧张感、矛盾感，抽象的平面被赋予活力。

一切生气勃勃的现实都要衰败，但抽象的平面从不衰败，它更使人迷惑，更值得人类向往。绘画给人类带来的影响，恰恰在于它讲述生活中看不到、感觉不到、想象不到、从未经历的东西。

绘画无法讲述人类事件的真相，不追求意识的创新，也不着眼心灵，而只是投身于宁静的运作，在精致运作中生成人们不熟悉的其他东西。

运作创造深奥的感觉、哲学式的感觉，创造纪念碑般的作品。

绘画没有合适的形象伴随，它超然物外，只有临床细微运作和运作的临床凝视。运作的细微差别产生无名的结晶物，由

此产生临床凝视。

抽象与细枝末节

单义绘画不是常规的、自我意识的、贞洁的、极少主义的、自由的、国际风格的抽象。运作充塞了极多，比如充塞了连环画的细枝末节。

运作在深层历史远景、过去神话、意识状态、古老的土地性和种族性的图画中，截取伤痛的符号的细枝末节。运作用伤痛的细枝末节来破译一种真相。悬浮的细枝末节带来真相的讯息，并征用细枝末节使运作具有极多的物质感，使抽象具有历史根源。

抽象的空寂，符号并未消失，它像落下的雨滴爆裂和散开，成为极多和细枝末节。空无不再是纯粹的空无，而是充斥了极多，以及大量飞逝而过的细枝末节的真相。抽象的空寂被游牧、漂移、飞逝、敏感、叠加的无穷无尽的极多和细枝末节覆盖。

极多和细枝末节的飞逝的舞蹈渗入和污染了纯洁的空无，空无被密码电文式的细枝末节填充了。空无不再无辜，而是疑

虑重重，有待揭示什么和有待填补什么。

极多和细枝末节是空无中卑微的舞蹈者。它们将空无和沉默形体化，将其变成卑微的言说之物。

不是空无代表空无，而是极多和细枝末节代表空无。绝对的沉默不沉默，而是充满细枝末节的喧嚣，并以慵懒唠叨的细枝末节的方式存在。

慵懒唠叨的细枝末节对传统空寂来讲，简直是无法消散的噩梦。细枝末节之间的差异极微小。

消除写实和抽象区分

不能将艺术区分为写实或抽象，艺术是一个独特的生命体，具有存在论上的一致性和单义性。只要艺术摆脱经验事实的束缚，自身运作独立，不管是抽象的还是写实的都是单义艺术。单义性可以采用抽象和写实的模棱两可的运作，写实和抽象的运作同一。

如安格尔、黄宾虹的绘画，具有超出经验性的生动，它们是刻板、冷静、严肃、困难、艰辛、精湛技艺的结果，是纯粹的视觉哲学和视觉雄辩，与抽象艺术的超然运作有共同之处，

这就是单义艺术。而如果抽象艺术再现意识顿悟和意识创造，将艺术作为概念的工具，它就不是单义艺术。

单义艺术反对一切再现。反对艺术去占有不属于艺术的东西："生活和意识"。艺术只占有运作，只有运作的激情和思辨，这是艺术的真实或单义的权利。

那么，马列维奇的抽象是单义的吗？但安格尔的写实一定是单义的。

实验与精神

精神不是内心意识

艺术的精神，指艺术的内在性，但内在性不是内心意识，而是实验的内在性。它不是艺术家内心意识的表现，并不是事先存在于艺术家的内心意识中，而是要宣告内心意识世界的终点和葬礼。

艺术创作要摆脱内心意识的压抑和羁绊，将内心意识转换为实验精神，以体现艺术的升华性质。

精神：无解的感知

艺术的精神，就是耗尽某种实验行为，触及某种感知边界，坠入某种无知识的感知险境。实验行为带来自由的，解放

的、新出生的即开端的感知和经验。艺术的精神是实验运作呈现的无解的感知、无解的征兆，我们用这种感知和征兆来重新思考世界。它是用实验运作的新感知来思考生活，而不是用内心意识思考生活。

无解的感知只能展示，不能言说，不转换成话语，是处于话语之前的黑夜中的感知，就像巴迪欧说的黑夜的伏兵。

艺术的精神驻足于无解的感知，驻足于黑夜，那是一个溜滑的场所，话语和意识不能驻足，只有实验性实践可以驻足。或者说，无解的感知和黑夜溶解一切话语和意识。

精神：运作的踪迹

实验性实践即艺术的精神，就是从未存在、从未展示、从未发声的一些征兆，是运作即刻产生的踪迹和结晶体。精神是明确展示的，是运作的踪迹之谜或结晶体之谜。运作的踪迹之谜，即精神之谜，溢出了话语，是从未被言说过的话语，或者是欲言又不能言的话语。

精神回到运作这个发源地，就是说，精神是运作自己在思考，自己不假思索地产生思想，这种思想不是内心意识，抵

制现成知识、不可解释、不可渗透。精神是实验运作呈现的踪迹，踪迹是黑夜里的声音，是物象之谜和世界之谜。

实验和风险与精神是同义词

实验把内心意识嚼碎和吞咽了。

实验嚼碎和吞咽一切的事物，精神就是这种嚼碎和吞咽的过程的踪迹。实验的踪迹就是一种新讯息，过去从未出现过。

表现内心意识、表现生活现象的运作，是模仿性的运作、简单化的运作，没有精神性。而所谓精神性的运作，一定是实验性、艰深性、风险性、陌生性的运作，会通过触及和达到某种边界和终点而揭示一种新的感知，启动一种新的思考。

艺术精神的本质结构，相象于实验性和风险性运作的过程。没有实验性和风险性的运作，就没有艺术的精神。可以说实验性运作本身就是危险本身，就是艺术的精神本身。

艰深和风险性的实验过程，就是精神的过程，实验、艰深和风险与精神是同义词。

单义精神

艺术的精神不能被符号、意识、意义和话语吸收或解释，不能产生话语的快感。

艺术的精神是一个自身纯粹的间隔空间，一个单义空间。单义是说精神自身是充分的，不缺少什么，不需话语解释和证明。单义的艺术精神包含无限的踪迹，是无限踪迹的自我浓缩。它是运作自身的思想，运作自身就是主题，精神就是思考这个主题。

与世界对话的运作精神

艺术精神不是内心意识，不是话语，不能宣讲，只能展示，但并不意味着精神是一种独白，是一种自身的震颤。

艰深运作本身就是一种艺术精神的诞生，诞生就是展示，就是一种对话，艺术的单义精神像婴儿来到这个世界上，并与这个世界对话。

艺术的精神是世界存在的另一种形式，是不存在的符号和不存在的意义，必定与日常知识世界都保持距离，所以对话也不是必然的。

洗尽铅华的运作

运作不煽情

艺术不能在内心意识中先完成，然后再表现出来。艺术不表现理念和情感的思辨，艺术的绝对要求只能是运作。

单义艺术表现实践的本来样态，也就是表现媒介运作的本来样态，原始、根本和原生样态。它们是现实看不见的样态，它们还没有形成实体和概念，所以只能是诗。

运作实践开辟出一块空地，是在经验知识的拥堵中的一块空地，新的样态将在空地中显现，它和现实经验样态是有区别的。通过运作，被现实遗忘和遮蔽的样态得到救赎。

运作现场

运作的环境，必须是现场环境，是现场的有限性和现场的空白状态。运作将人类情景之谜从历史和意识形态的思考，移植到空白的现场来思考。听取现场决断的声音，现场的腔调仿佛是一种特立独行者的腔调。

现场为严格的运作奠基。运作抛弃美学理论回到现场，就是回到一种现象学，回到实践案例。现场的优先性是一种现象学优先性，就是实际案例的优先性。它也是一种形而上学，是从一种无限出发理解有限的东西。现场的特征是有限性和现象性，抛弃和终止一切美学连续性。

运作使现场敞开，并指出在敞开状态中的情境和物象，以前它们被知识和理论遮蔽了。运作清理现场，使之敞开和无遮蔽，以显示可能之物，迎接可能之物，就像安全部门清理出一块安全空地，接待陌生显要。

运作在现场中，不追溯经验，而是追溯时间，追溯即将到来的东西。过去的实践已经拥堵，运作在现场等候或迎向陌生的结晶。现场的现象学，还包括已经发生过的实践，然后在其中发现可能的实践，以及没有实践过的实践，所以老保守也应

邀出场。

艺术史是一种由现场的现象组成的谱系，是由偏离、断裂、不连续、边缘的运作组成的谱系。

运作的个体化

我们从运作的个体化来建构艺术，而不是通过思辨反思、科学知识、理论来建构艺术。个体化运作不是某种自我陶醉的想象，而是某种运作物化的个体化。艺术必须物化，物化才能生存。

单义艺术不是讲台艺术，不是你们父辈习惯的那种可以宣讲的美学。教学期待产生超越所有规则的彻底个体化的运作，那里辨认不出任何规则和内容，是前美学前内容的，仅仅显现一种不同寻常的活力，一种野性，一种洪荒之力。

个体化的运作并不奠基于情感，而是与某种主观神秘协调一致的形而上运作，也是原初运作、神学运作和创世运作。但那是天赐的礼物，狂妄是徒劳的。

时间的结晶体

运作没有经验可以追溯，它没有记忆，尚未被经验，是一

种空虚化的运作，只能置于时间和空间情境中考察。时间不仅仅是流逝，时间有临时结晶体，结晶体不是经验实体和概念实体，而是非实体非概念的喃喃低语。

临时结晶体是量子式的话语，是艺术的原初话语，是不可看穿的真实。对比之下观念艺术狂妄和徒劳地想用主观意识的话语掌控真实。

结晶体是在实体和概念形成之前的话语，因此极其古老，古老得无法追忆。运作没有任何意识形态的意义，只在现场和时间中重新探寻和提取意义。现场是敞开的，意义发生，意外结晶。

艺术是一种动力学

现场的动力

单义艺术从历史学记忆和意识形态中逃逸出来，来到充满运作动力的现场世界。

现场世界不是历史学记忆的世界，但也不是空房间和极少主义的沙漠，而是具有极多单义动力的广袤森林。

高名潞十多年前提出的极多主义概念，认为艺术应该拨开历史学和意识形态的云雾，去见现场的极多动力的晴朗天空。

艺术应该将极多记忆转化为现场的极多运作动力。

艺术将记忆的历史意义删除后，记忆就不再是墓地和墓碑，而是成为一种运作的动力。

感觉的动力学

单义感觉，不是对内容和形式的感觉，而是对运作动力的感觉。

单义感觉，撕掉覆盖在感觉上的记忆、内容、意义的面纱，去感觉丰富的各种运作动力。

单义感觉是赤裸的感觉、现场感觉、力量感觉。

力量的感觉，不是对意义和记忆的感觉，而是一种对原始生命力的感觉，即对运作动力的感觉。

单义的感觉是感觉的动力学。

现场感觉

现实、意义、历史、记忆会损害、削弱、终止运作，运作必须忘记它们，靠现场感觉来推动运作。

历史主义的煽情歌声，让运作之船搁浅在历史的沙滩上，所以划桨者必须塞住一边耳朵，用另一边耳朵倾听划桨搅动海水的现场讯息。

现场感觉，运作力量的感觉，不必符合现实、意义和记忆。单义艺术用现场感受来重新感受、重新配置、重新界定、

重新描绘现实和世界。

我们并不能预先知道我们的感觉和记忆中有什么，并不预先充满情感，我们的感觉、记忆、情感将由现场感受来重新注入和重新塑造。

现场感受是一种现场捕捉、现场相遇、现场影响、现场配置的能力。

现场感觉的力量，不受知识和历史秩序界定。

现场力量遵守它自己的秩序，有它自己的感受一览表。

现场感受不知道感受的东西是好还是坏，现场感觉即单义感觉，只关注运作动力。

现场感觉没有内容指涉，只感受动力。

现场感受是感受的临时配置。

现场感受没有意义和性质的区分，只有多与少、快与慢、有力和无力的区分。现实是一种动力学。

现实是一种动力学

现实、经验和记忆都不是物质外形，而是隐藏的无形的动力学。

现实不是一种自然状态，人们用书写和工作创造了现实，人们也只有通过书写和工作存在于现实中，由此现实是一种运作学或动力学。

艺术是用书写和工作的动力学创造新的感觉。

运作是流动和隐藏的，所以现实也是流动和隐藏的，不具有固定的外形。

动力是变化的，现实的特征是可以有争议的。

动力学是一种发生机制，一切现实、经验、记忆发生于动力学。

艺术不再现历史记忆和经验，而是生成记忆和经验，它们是动力学的记忆和经验。

回归记忆和经验，不是怀念过去情景，而是利用和回收一种旧的动力学。

创意景观装置与单义运作

创意景观装置的简单化

单义艺术不认同景观装置，因为景观装置仅仅表现想法创意，艺术运作的无解力量在这里一直是缺席的。

有创意的景观装置，是有意识地模仿和建构的景观装置，艺术运作的无解力量完全无用和丧失，被一系列确定的功能性技术过程取代。

创意景观装置，即想法和智力的创意游戏，以及历史和现实的模仿和仿真游戏。

景观装置是以想法、创意、资讯、经济财力、技术、股东利益为前提，使当代艺术简单化、贫乏化和虚无化。

创意景观装置将当代艺术变成一种功能性和自动性的生产

工具，像心灵鸡汤，迎合文化消费主义，反而失去个体感觉，反而让精神贫乏和心灵贫困。

创意景观装置重新使当代艺术成为意识形态工具和市场营销的工具，导致艺术混乱和虚无，艺术自身所有价值都丧失了。

单义和无解的运作

艺术的存在性，不屈从于任何现实和意识形态。当今金融和数码技术成为人类生存现实和新意识形态，但艺术不被裹挟，总是拓出突围和逃逸的路径。

艺术从现实突围，依靠一种单义、无目的、无解的运作力量。单义、无目的、无解的运作，象征一种精神自律和精神力量。

单义艺术要在数码技术的人类现实下重新创造艺术命运。

单义、无目的、无解的运作，也是一种抑制和约束力量，抑制和约束冲动，抑制和约束想法创意。

单义运作没有表现和建构目的，它经过、跳过和超越它遇到的一切历史和意识中的景观，不建构和留驻于任何景观，是

贡献型的运作，无解的运作。

个体化的数码无意识

单义艺术以一种个体化的数码无意识方式运作，反抗数码化和工业化的功能性运作，反抗景观整体化运作。

单义艺术将技术和数码性看成通向个体化的无意识深处的必要助力。

单义艺术将数码看成一种当代无意识。

单义艺术将技术和数码性看成向现实和身体以外逃逸的路径，向个体化逃逸，所以数码化是开放的个体化的必要路径。

单义或个体化运作，以无目的和无解的运作，调节、克服和治疗当代艺术的这种工业化景观热病。

个体化的技术和数码的无意识，是当代无意识，是对意识形态的意识和功能性技术的改造。

单义艺术用个体化的数码无意识重新编排世界，让我们看到新的真实。

实验与物象

物象不记录

单义艺术不从历史和日常中直接获取物象，那样的话就过于简单了。艺术不是收集物象的工具。

记录历史和日常悲喜剧情的艺术物象，已经成为一种泛滥的视觉工业化物象。历史和日常物象给视觉穿上标准制服，导致视觉的标准化、习惯化、贫困化。

物象的时间性质

单义艺术将实验劳动的原动力和潜能看成物象。单义物象是物象重建过程中的一些复杂的步骤，是实验劳动过程的实际的结果，是实验劳动的一些数学结论，而不是经验结论。

单义物象是在实验劳动中闪现的一些临时聚焦点、临时停靠点、临时结论，从历史经验看它们都是荒谬和无解的。实验劳动信奉时间，单义物象的性质是时间的性质。

时间引发无解的问题，单义物象是对无解问题的无解回答。

物象不是外观

实验劳动摧毁历史和日常视觉、历史和日常劳动、历史和日常外观。艺术物象没有稳定的历史和日常外观，而是逃离一切稳定性的外观，用持续劳动去反驳一切固定不动的外观。

实验劳动展示了劳动的极限和可能性，视觉的极限和可能性。它是一台超级发动机，让劳动加速和过渡，超越任何停靠点。实验劳动将成为一种主观意识，去反驳物象的凝固性、客观性和外观。

影子状态的物象

实验劳动回到还未形成一切物象的劳动的原初状态，

也即物象的影子状态。影子状态是历史和现实从未触及的状态。

实验将影子重新凝聚或编织成物象，由此一些物象重新诞生。这种物象是一种新器官，没功能、没历史、没参照，只有生机勃勃的持续的力量。影子将物象的疆界乃至现实的疆界扩展为一种无限的持续。

实验行为：物象的精神

实验行为不是任何一种被历史和生活触及和认可的行为。它打破了现实的任何固化，让行为重新持续和重新激奋。

实验行为是一种新的呼吸，截获了造物的原始力量。它是万物中的精神。艺术用实验行为来重新理解现实和物象。其获取的物象讯息，是在历史和生活中无法获取也无法被认可的物象讯息，因而是一种精神讯息。

看得见的实验

实验劳动必须是看得见的，不能交给技术机器来进行，实

验劳动必须有目击证人，必须是可感知的劳动、可看的劳动。技术化和机器化的物象，没有感知视线和感知过程，过于自动化和习惯化。

艺术的哲学感觉

今天请韶东老师来做哲学讲座，是出于一种迫切性。艺术需要哲学装备，学习哲学可以帮助你建构自己与众不同的艺术信念和艺术感觉，以及你自己的个人意义上的生活，甚至预计未来的艺术。

哲学让你不追随艺术流派，获得脱离一切流派的单义信念，让你有信心从自己的单义情况出发做艺术，成为独立和单义的艺术家，独一无二的艺术家。

单义情境无法被艺术流派归类，但会与其他流派发生局部的单义的联系。

艺术感觉不是本能感觉，而是通过学习和实践生成的我们

不知道的感觉，是媒介式和哲学式的感觉。

艺术的方向，不是回归原始感觉，待在人类认知和思想世界的低级阶段。艺术的方向与科学和哲学的方向相同，它们都探索未知。艺术探索的成就和深度与科学和哲学是平行的，不是相反的。

如同科学探索未知物理世界深空，哲学探索概念深空，艺术用媒介和语言探索感觉深空，这些探索如同星际旅行，都是超现实的。由此艺术的感觉早已不是日常感觉，而是媒介化、哲学化、宇宙化的感觉。

中国当代艺术还停留在生活经验的叙事感觉阶段，没有感知的冒险探索，没有感知发球权和发明权，仅仅是生活经验的常识感知，或者是别人的前卫感知和意识形态感知的二传手。

西方艺术看中国当代艺术带有习惯的殖民眼光，想要中国当代艺术永远保持在历史和现实叙事的特色上，保持在意识形态的简单水平上，使其在复杂性和智性的感觉探索上，永远没有能力和他们竞争，是他们复杂和艰深艺术不同的另一类型，作为一种与他们复杂艺术的简单的调节和平衡。这是一种权力的布局，包含潜在的轻视和歧视。

中国当代艺术就像刘姥姥，去西方艺术的奇异复杂感知的大观园讲中国历史故事以及现实和意识形态故事，博得西方权力艺术的喜好猎奇的太太小姐们开心。

出于理论贫困和功利追求，中国艺术家一贯安于或乐于服从西方权力的国际布局，以第三世界艺术家的身份创作，表现奇特的历史和现实经验，放弃艰难的艺术探寻。

中国艺术不能就范于这种艺术布局，应该在艰深的媒介感觉和哲学感觉上与西方展开竞争，探寻艺术的可能性，探索人类感知的深空，夺回失地，让中国当代艺术重新具有中国古代文人的神秘复杂艰深。

所以中国当代艺术唯有放弃简单的经验主义，放弃媚外媚俗媚官，获取理论装备，以此弥补历史和经验特权的丧失，同时又守护历史和经验基因。

什么是理论，理论就是可能性话语，是不依附常识经验和自然规则的东西，是人类用文字和实践表达的对可能性的猜测。实验性的实践也算理论。

韶东老师是理论哨兵，在理论或虚无的天空中搜索扫描，发现一些思想的可能性，提醒我们做好改变的准备。他以读写

的途径扫描哲学和理论的天空，寻找和迎接新思想的讯息，以及重新建构思想意识的可能性，不停为我们目前的艺术教育拉空袭警报。虽然我们惰性的艺术教育从不为警报所动，最终遗忘空袭，把头埋沙堆里，留在被世界遗忘的角落，而空袭警报本身仍然在呼吁逃逸、呼吁校正。

没有对新感知或哲学性感知的追求，艺术就会成为对生活环境和记忆的常识的简单再现，停留在常识感知和常识欲望上面，导致艺术的普遍媚俗和简单。

够得上理论资格的理论都是乌鸦嘴，不是解释和维护常识经验，而是摧毁常识经验，至少质疑常识经验，拆解常识经验，抽掉我们的经验和知识依靠。

总之，陈老师的讲座会让大家在哲学中发现启发艺术行动的心智，以及照亮艺术未来行动的光束。

艺术与话语

艺术逃离话语

艺术不能被各种话语统治，不能被意义、价值、话语、理论覆盖，成为再现这些话语的工具。

由于艺术基于各种话语上，被各种话语束缚，艺术变得可以理解或可以解释，甚至被简化为现实话语、科学话语和意识形态的话语。

不能直接选择现成的社会学、科学、哲学话语做艺术，将日常、科学、社会学的经验与艺术经验混为一谈。

单义艺术任务是逃逸出各种智者的话语，并在逃离的路上生成一种本体式的经验，这种经验任何话语都抓不到，终止言说，只能沉默地展示。

艺术逃逸到话语和意义的边界，在边界以外，艺术失去任何话语参照。

艺术运作应该先于或外在于任何智者的话语。

艺术是一切话语的对立面，一个穷尽了意义的他域。

艺术先天地抵制理想主义，艺术是最深刻的实际行为。

这种实际行为是最异样的实际行为，一种可操作的最实际的可能性的行为。

一切话语在艺术运作中变得超出自身和异于自身。

一切话语都将被艺术运作的强酸溶解，连骨头都不剩。

总之，一切话语都将被艺术拆毁，灰飞烟灭。

艺术与话语和解

但是，艺术必须与话语和解，因为话语仍然是艺术建造本体式感觉的脚手架。

艺术攀着话语的脚手架，逐层修建奇异的感觉之塔，然后再拆去脚手架。

艺术吸纳任何话语，但不成为任何话语。艺术从各种话语中汲取汁液，作为动力。

抽象话语与新经验

不要用心理、生理、日常生活经验这些所谓纯朴的经验来衡量或校正艺术，这些自然和自发的经验是一种普遍和陈腐的经验，所以纯朴的经验是艺术的敌人。

艺术中的经验是被抽象观念改造过的经验。

抽象观念并不是纯粹的抽象，而是代表一种可能性的最实际行动。

抽象观念会产生新的经验，打开新的视野，照亮新的实践，感觉到新的事物。

抽象观念可以开辟新的实践方向。

抽象观念与新经验密切相关，具有平衡的可能性。

运作感觉与抽象观念合奏会生成新感觉，抽象观念会激活或发明新感觉。

新感觉是我们从未感觉到的感觉，可以感觉到我们从未感觉到的东西。

新经验往往被抽象观念诱发。

艺术体现一种关系：抽象观念与感觉之间的关系。

所以艺术家必须博学，必须学习哲学、科学、社会学。

艺术应该将人类发明的全部话语用作培养新感觉和新经验的肥料。

哲学和科学可以帮助艺术家从各种话语中逃逸，进入自身本体论式的新经验。

哲学是一种抗凝药，帮助艺术家清除艺术动脉中意识形态和话语的结晶物。

艺术与哲学

哲学和艺术：一个交互系统

哲学和艺术是一个互文系统，它们的交汇是一种命运。

艺术追求一种走得更远的运作：一种极大严格、极大复杂、极大持续、极大扩展、极大矛盾、极大宽容的无限运作。

艺术要建构这种无限运作，单单依靠心理和生活体验是不能实现的。艺术必须和哲学联系，通过哲学观念来改革艺术运作，让艺术运作成为复杂、矛盾、宽容的运作。

观念的蝴蝶效应

观念的蝴蝶效应：一个哲学观念可以导致艺术实践朝不可预知的方向改变，会终结一些实践，激发另一些我们想不到的

新的实践。

观念会塑造出无数的实践形式，造就艺术实践的星系运动。

在哲学观念的星丛中，可以从一个观念推导出不一样的实践，从而以更复杂的方式描述现实。

放弃生活感知

要达到艺术的感知，仅凭心理和生活体验是不够的。如果艺术的感知被限制在心理和直观现象中，证明艺术陷入了感知的困境。

哲学观念，超越个人心理体验和生活现象的观察，是一种意识和情感的优先模式，由此挑战生活和心理学的经验主义的迷信。

艺术借助哲学观念，挑战生活感知，提出新的实践和感知的理念。

哲学观念不指导运作，但刺激运作、建构运作、建构形而上的运作。

形而上运作生成形而上的感知，即理念性的感知，也即真

正的艺术感知。

艺术的感知并不局限于心理意识和客观现象的感知，不会还原为原初生活的感知，客体对象的感知、现象学的感知。

艺术的感知是对生活感知、心理学感知和现象学感知的反思。

理念的感知

理念的感知比心理和生活体验的感知要复杂得多，心理和生活体验的感知只是人类感知中的一小部分。

哲学会帮助我们超越心理和生活中被广泛接受的、陈词滥调的感知，去探测日常感知以外的可能性即理念感知。

艺术的感知是理念上的感知，理念的感知才是艺术的灵魂，同时也是人类灵魂。

理念的感知是一种动力学的感知，并不停留在经验和心理现象上，而是在运作中生成并无限延伸。

理念的感知是在观念建构的形而上运作中生成和自我显现的感知。

理念的感知基于观念化运作，是先验的感知、哲学化的

感知。

理念感知没有指称，也不能指称，只能仅仅显现为一种征候，像一种光的征候。

理念的感知是形成人类现实和心理感知的基础。

让艺术成为一种哲学方式

艺术的目的，是用实践追问新感知，建构新感知，超越生活感知。

艺术应该重新赋予人类感知一种既抽象又具体的理念性，应该赋予人类感知一种新的确定性，由此宣告理念的感知、无限的感知、先验的感知、哲学化的感知、剩余的感知，由此超越心理和生活体验的感知。

我们的目的，是让艺术成为一种思想方式，一种哲学方式，一种假借感知之名的思想和哲学，一种感性的思想和哲学。

艺术门展览"单义结晶"序言

单义艺术理念在体制中提出，其实践和教学都得到体制的有力支持，说明体制更具有自由研究艺术的力量和条件。单义艺术的概念深刻地受到高名潞理论的启发和指导。

运作与结晶

运作不凝固于概念、形象、形式，不组成实体，运作是非构成性的；运作与形式、形象、实体等帝国式的维度对立；运作使事物、形式、概念演变和消弭。

运作一方面后退到概念和事物形成的前夜，另一方面迈过概念、形式、事物，跃升到一个弥撒的状态。但是，运作并不永远是时间流和液化状态，影像并未终结，影像就是运作过程

的临时结晶，一种单义的结晶。

结晶是运作在沙漠中修建的居民点，是沙漠中的障碍，流体中的硬物，使运作不迷失于虚无的沙漠，不被虚无吞噬，存在不会转瞬即逝。

结晶：空影像

结晶不是静止、结构、客观、知识的影像，不是鲜活生活、日常知觉、外界实在的影像，不是历史性、意识形态、人类剧情、自我梦想的影像，这些影像都是传统、整体、组织化、有可靠基础的帝国式影像。

结晶是运作古怪的造句，是生成的影像、奇怪的影像、突发性影像、没有被思考过的影像，仅仅来自运作在一些瞬间和临时位置的突然停顿和痉挛。

结晶仅仅是运作感受强度临时聚集和临时物化，结晶是一种临时感受装置，是运作制造的空影像、空位置、空词，是一种无实体的符号空间。

因此，结晶没有历史背景和基础，与历史影像不再相似，所以不要对结晶进行意义联想、意义解释和意义判断，结晶是

空影像，是从混沌运作中淘洗出来的影像，处于理性和实在的空白和荒漠中。

结晶不与任何意义对应或联系，而是从所有意义中逃逸，也从梦的影像逃逸。结晶完全是一个别处、侧面、剩余意义的影像，是丧失经验、意识和理论的影像。

结晶与讯息

结晶不外延，不空间化，冰冷中性，不是知觉影像，是历史影像的毁灭，也是意义的毁灭。格杀所有历史和生存影像，结晶的否定性使它成为激进的诺言，成为陌生讯息的影像。

结晶是洗尽铅华的运作影像，我们用它取代革命幻象和意识形态的乌托邦影像。结晶是影像的单纯开始，是最初的影像，刚刚开启的影像，也是最初和刚刚开始的讯息。结晶是影像的重新诞生，也是艺术的重新诞生。艺术重新建基于运作影像之上，艺术没有终结，作品没有终结。

单义从虚无中制造影像，那是无解和启示性影像，象征人类历史、人类苦难、人类梦想的无解和单义启示性。

运作和媒介的世界

单义是在现实以外另外追加的一个维度，一个运作和媒介的讯息的维度。

塞尚、杜尚揭示了一个运作和媒介的神秘世界，一个单义的结晶世界；乔托、普桑、安格尔、德拉克罗瓦的绘画，显示了画面单义的剩余性、单义的结晶，即人类新感知。

任何一种尝试性的充分的运作，都是一首运作和媒介的单义赞美诗。只要运作被推向完满性，推向它的界限，就会进入单义维度。

单义没有意识形态和历史的讯息，只有运作自身的讯息，那是运作自己都不清楚的他者讯息。单义是一种原初生产和原初影像，是对最初存在的解释和占有。单义维度与形式、形象、实体、意义等帝国式维度对立，使艺术走出整体、意义和历史的沉重深渊，迎接一个单义的美丽黎明。

中国当代艺术把历史当特权，被教条式的内容、图像、感知所束缚，没有能力从历史退出而跃进到运作的抽象空间，没有能力提供单义的新感知。

一些抽象艺术受到内在论、目的论、主观观念、律法、规

则的控制，排除运作的偶然性和生发性，不是单义的，仍然属于意识形态和历史主义艺术。

运作救赎艺术

艺术洗尽铅华，最终剩余物是单义运作，单义艺术是对这种剩余物的探索。运作是艺术的最后庇护所，是对艺术最后的救赎，这个庇护所不能由现实和意识来命名，而是身份不明的庇护所，是单义的庇护所。

运作具有扩充艺术的能量，为艺术预订未来，艺术将从最后的运作重新启程，所以，意义不会终结，艺术不会终结。运作的铁律，把放纵的艺术从现实和意识中召回，艺术将在运作的铁律下继续存在下去。

异样的运作激烈地反对或超越现实，提出一种未知的解决办法，具有先导和指引作用。

重新配置传统运作

单义艺术不必是先验的，不必摧毁什么，而是以敏感性重新配置私人和社会实践。传统运作的土语，除去历史目的的背

景，将重新成为原初的、单义的、无类别的运作。单义的任务是：将一切技术脱离历史和意识形态背景进行重新配置。

一切艺术的或非艺术的人类活动都是单义艺术的资源，包括传统工艺技术、表现意识形态的作品中的技术、日常生活技术、任何行业的技术，单义艺术都从中重新提取运作任务。

单义艺术扎根于人类实践的各个领域，是实践的转型和提纯，历史的技术转型和提纯为纯粹技术运作的乌托邦、装置乌托邦等。

非历史主义的中国叙事

中国叙事：艰深的难题

历史主义的特征是：形象和形式，符号和象征。

西方人的意识里有一幅艺术差异分布的地图，即西方艺术是艰深的探索，拥有无限感知力，而中国艺术是讲历史故事的艺术。这种歧视将西方艺术的高高在上永恒化了。

艺术差异地图将中国艺术圈定在经验和政治符号的明白易懂中。

过去，中国艺术家用历史和政治符号的醒目和震颤，来代替艺术的质疑性、独立性和创造性，迎合西方对中国符号的认定。

应该反对一切符号化的中国叙事。

历史符号没有特权，不能成为艺术肤浅的理由。

当代中国叙事必须是实验性的叙事，脱离熟悉和经典的历史符号。

艰深感知是艺术的极地，不能被西方人独占，中国艺术应该夺回失地。

中国艺术应该在哲学性、形而上和未知感觉的极地建立自己的科考站。

中国艺术应该在最艰难的运作、思辨和创造性上与西方展开竞争。

艺术必须体现人类探索未知感知的努力，以及达到的高度，这是任何国家的艺术的困难任务。

未知的感知面向所有文化和所有环境。

中国符号必须链接不同的环境，构筑超越历史的美学系统。

中国艺术应该建立在永恒、无限、绝对的艺术标准上。

反对历史主义、功利主义、意识形态的衡量尺度。

中国叙事与任何艺术叙事一样，应该重新成为一个难题，必须通过艰难的运作来重新论证，而不是简单地再现历史和生

活经验。

中国叙事应该是复杂和尚未知晓的叙事，是让西方人感到陌生和不理解的叙事，不就范于西方殖民者认定的中国符号的叙事。

中国叙事必须由艰深和复杂的运作重新产生，必须来自运作的生产力的无限运动和流变。

中国叙事应该成为一种前符号的叙事，没有传说，没有回忆，没有风俗形象，不可理解和不可想象。

中国叙事只有放弃历史经验符号、日常视知觉符号、主观想象符号，才能摆脱西方殖民者圈定的中国叙事。

艺术运作会耗尽符号，耗尽象征错觉、语义、传说和风俗史，使中国叙事在象征、符号、意义和内容方面呈现一片寂静，识别出现困难，理解陷于困境。

中国叙事是运作得极其细密、复杂和敏感的表象，这种表象将成为不可知和复杂的中国代码，不讨好西方口味，是反符号和反思的中国叙事。

创造性的中国叙事将终结熟悉的经验、历史、现实、政治的符号，终结历史故事，是冒险和可能性的叙事。

熟悉的中国符号将被艺术运作解构和重新物化，重新立法。

创造性的中国叙事将是意义和形象的废墟和瓦砾。

废墟和瓦砾不是虚无，它们开创了新的视知觉空间，新的视知觉秩序，新的视知觉叙事。

晦涩、非符号、复杂、无解、反思、思辨、神学的中国叙事，是唯一严肃的中国叙事。

108

符号前夜的中国叙事

创造性的中国叙事不是已经形成的符号，而是返回到符号形成的前夜，我叫它前符号或非符号。

前符号或非符号仅仅是一种现场运作空间。

创造性的中国叙事是一种前历史状态，意思是一种没有历史符号、只有一种现场地理位置的中国叙事。

创造性的中国叙事有一种前历史的解释力，解释力即艺术运作，艺术运作是对这种解释力的签名认定。

在前历史的现场状态，知识和话语还没形成，是知识的前夜、历史的前夜、人性的前夜、情感的前夜，创造性的中国叙

事诞生在这种前夜。

运作阅读现场符号和地理符号，汲取它们的酱汁，生成一种没有内容的前历史的解释力。

前历史的解释力类似对现场印迹的感觉，以及对现场感觉的感觉。

现场符号是运作的具体位置、路径和机会，因此现场具有某种神秘的历史深度或维度。

现场运作产生中国叙事，艺术以肯定的现场的历史性来拒绝虚无。

符号到非符号

生活符号瓦解内心秘密

艺术的内心化导致艺术衰败。

艺术用集体性的生活运作符号克服艺术的内心化。

生活运作符号是内心世界的一个别处。

生活运作符号是一种传说，叙述一种比我们自身更有意义的故事。

不管艺术怎么奇思怪想，生活运作符号仍然是强大的。

艺术用生活运作符号来瓦解和嘲弄个人隐私秘密。

艺术用生活运作符号来重塑自己，生活运作符号为艺术注入新生命。

艺术在坚实的生活运作符号上重建运作。

艺术家在生活运作符号中去发现他应该担当什么。

艺术运作应该有现实的担当。

重读生活运作符号

生活运作模式是一个符号体制。

激进的艺术不是毁灭符号体制，而是重读符号体制，用符号体制重新运作，将符号体制重新阐释一遍。

艺术再次让生活运作模式重新发生。

艺术让生活运作模式具有超越历史限制的无限延续性。

生活运作模式可以一再重复，说明生活运作模式的生命力。

对艺术最严谨的解释是：将老事情再做一遍，一做再做，或者将老故事一说再说。

激进艺术不过是重读符号体制的精确过程。

艺术只有在旧的符号体制中才能找到另外的语言，用这种语言来重新述说现实，就会诞生一种新的现实，否则，现实永远是封闭的，未知世界永远不会敞开。

艺术必须与它反对的符号体制融为一体。

旧的生活模式和符号体制的重要性毋庸置疑，它们给艺术注入活力。

所以，艺术不是虚无，而是一种符号学和世俗学。

瓦解符号体制

艺术使用符号体制，瓦解符号体制。

艺术进入历史的符号体制中，去重复和拆解形成现实和历史意识的符号体制，让它空白化、痕迹化。

艺术的符号学是一种不现实和不可能成立的符号学。

艺术的世俗性是一种不现实和不可能成立的世俗性。

艺术让符号体制丧失历史或记忆。

艺术让历史过程丧失符号或概念。

艺术通过重新阐明符号体制，让我们看到符号体制不过是偶然形成的，历史概念也是偶然形成的。

艺术不是要发现非现实的世界，而是通过重复和拆解符号体制，发现真实的现实其实并不存在。

现实可以以另外的姿态存在，如以非符号、非概念的运作状态存在。

艺术的目的是：让别样的状态成为现实。

不可符号化的外部

运作没有表现性，但也不是毁灭一切，不是一种零度。

艺术的隐喻不是现实的隐喻，也不是自我和主体的隐喻。

运作自力更生一种隐喻。

运作是一种原始体验和原始隐喻的能源。

原始体验和原始隐喻表现为一种陌生的、令人无法接受
的、不可符号化的外部。

艺术用陌生的不可符号化外部的隐喻，替代内容的符号化
的隐喻。

在陌生或令人无法接受的外部，没有无止境的否定和
置换。

陌生的外部放弃符号化的企图，放弃了一切权利，包括否
定和置换的权利。

陌生的不可符号化的外部，隐喻一种非历史的、非政治
的、现场的、无辜的现实。

艺术用陌生的不可符号化的外部重新阐释和生成现实。

艺术将陌生的不可符号化的外部重新社会化或现实化。

艺术用陌生的不可符号化的外部，挑战符号化和概念化的现实。

仪式和纪律的隐喻

艺术必须服从运作的命令，就像军队服从铁的纪律。

服从本身是一种隐喻，纪律本身是一种隐喻，仪式本身是一种隐喻。隐喻不是关于任何实体的隐喻，隐喻是一种行为。

仪式、运作和纪律的隐喻是丧失了记忆隐喻，是关于空白的隐喻。

艺术的乡愁

艺术的乡愁

艺术的乡愁不是任何内心神秘情感，不是特殊形象、特殊景观、特殊经验、特殊叙事、特殊视野。

艺术的乡愁是一种无解、无畏、单义的运作力。

单义的运作力是一种沉默和个性化的生产力。

单义的运作力是前意识和前经验的视野，这个视野被当今话语和符号的浮躁深深地覆盖，所以这个视野成为乡愁。

单义生产力的乡愁是我们从未感知过和经历过的神秘力量，面对这种力量我们完全丧失经验。

在单义生产力的乡愁中，我们不知道我们来自哪里和我们是谁，但我们循着这种乡愁回家。

单义生产力的乡愁一扫经验和回忆的铅华。

野性和无畏的空地

艺术家不能像记者那样盲目跟随生活，记录和表现生活。

艺术应该从话语和符号的战场大踏步地后撤，带着乡愁踏上回家之路。

回家之路是回到单义的无解和无畏的生产力。

单义生产力生成新感知、无话语的感知、不可感知的感知，它们都是艺术乡愁。

情感不是发自内心，而是来自个性化的艰难的生产力。

单义生产力是一种先验、绝对、极限的个性化生产力的视野，是一种异类、无知、无畏和野性的生成空间，生成异类和野性的历史现象。

单义的野性空地，不受话语和符号的约束。

单义的力的世界，没有形象、没有景观、没有经验、没有意识、没有符号、没有话语，是一切符号和话语形成之前的野性世界，复杂难懂的野性世界。

单义是艺术逃逸出话语和经验，逃逸出艺术陈腐和暮色。

让艺术沐浴在单义的新太阳下，沐浴在单义的野性和无畏的光芒中，如人类艺术诞生之时。

允诺新记忆和新存在

单义的力必然质疑现实经验和记忆，使它们位移、扩展、改变，从而改变现实印象，由此现实不再稳定，而是延伸的和流动的。

单义让现实、存在成为一种未完成的图绘。

单义的力不会让艺术落入唯心主义，这恰恰证明了艺术对存在的允诺的确凿性、客观性和可靠性。

单义是艺术反抗历史、现实、经济和技术决定论的确凿证据，是艺术有能力允诺存在的确凿证据，是人类精神存在的确凿证据。

单义生产力让记忆丧失，让生存经验和生存背景解体，使艺术成为非经验和非记忆的，但并未使艺术走入虚无。

在日常记忆残迹上，或者说在丧失日常记忆的位置上，艺术追求一种更为抽象的关于存在的记忆，即关于人类共同情境、共同记忆、共同渴望的记忆。

艺术靠自己的力量重新种植、填补、发明新的记忆。

新记忆有一种优越的原初讯息：不重复，不延迟，不扩展为历史记忆和话语记忆。它是一种非历史和非话语的记忆，这才是所谓存在的记忆，即关于人类共同情景和共同渴望的记忆。

艺术校正、发明、允诺关于存在的记忆。

实际和无解的症状

世界之谜：实际运作之谜

艺术寻觅或发明行为句式，它不是形式的精神表演，而是另类实际生成过程的体验。

真实并不是客观存在然后被我们发现的东西，而是实际运作产生的症状。症状是无解的东西，是创造的东西。症状不必符合任何知识，它让认知去历险。艺术寻觅一种不可理解、不可捕捉、不可感觉的实际运作，会生成不可理解、不可捕捉、不可感觉的症状或真实。发明不可能的实际运作就是发明不可能症状。应该说，症状就是实际运作之谜，就是世界之谜。

不是实体的症状

如果艺术忠于实际运作，就必然面临没有答案只有猜测，没有方向只有迂回，没有结果只有可能，没有回忆只有等待，没有实体只有虚无，没有形式只有流变，没有话语只有静默的症状。

症状是一种实际运作生成的东西，是原本如此的东西，还没来得及用话语命名，而是等待命名，所以症状是神秘的。

实际运作的此地此时，会浮现具体症状，可能和不可能的症状。它们轻盈而没有指称，既无过去也无未来，生气勃勃，无限蔓延，介入现时环境，是新世界的象征。所以，症状是实际生成的东西，是原本如此的东西，是最实际的真实，单义真实，在心灵和社会鸡汤话语以外的真实，是沉睡的真实。

世界尚未定型，艺术将重新求证世界，唯有最实际的行为句式才能渗入世界最隐秘处，最实际地勾勒出最纠结和最不可理解的症状。

实际的富裕慷慨

所以，行为句式不是单数而是复数，不是硬伤而是宽容，

不是话语而是哑音，不是概念而是症状。症状是世界既隐秘又清晰的声音，汇聚了不可能的认识、不可能的概念、不可能的愿望、不可能的叙事、不可能的话语，所以症状是假设的症状、疯狂的症状、历险的症状、神话的症状。

症状被放逐于话语之外的荒野，反而开启新的真实场所，叩开神学真实之门。复苏、希望、救赎这些神学意义便藏身于行为句式中。当运作出现某种谢幕，那些意义就会现身，从而唤回消失的意义，并使扭曲的真实复位，显现另类生机。

所以，实际运作不是脱离现实的荒漠，相反更为复杂富裕，向现实慷慨赠予，赠予上善症状或创世症状，即无源、无条件、单义、没有类别、没有恶的症状。

最实际最无解的承诺

症状越过话语边界，是话语的极限，症状将艺术引向神话，所以神话将成为艺术的命运。但是，神话不是意识想象的神话，而是行为句式实际生成的神话，症状和神话都是最实际和最现实的，可以说是一种症状和神话的现实主义。症状是最实际的神话，也是最实际最无解的承诺，承诺不可能的事情会

实际发生，承诺未知世界会实际现身。

实际的伤感

可以想象，面对各种无解的实际运作症状，我们必定会陷入失语、惶惑、伤感、焦虑。但是，这种伤感不同于浪漫主义自我中心和无病呻吟的伤感，而是在漂泊的实际面前，被迫放弃自我的伤感，是明澈和真实的伤感，是优雅、敬畏、谦卑的伤感，因为我们知道艺术的起点不在我们的内心，也不在明显现实中，而在异于我们的他者中。他者即一种别处和外部的不可确定的实践，在我们意识权力以外。由此我们不得不放弃自我，成为实际运作和实际生成过程的照料者，谦卑地听候运作的吁求。

逃逸影像和观念的影像和观念

否定观念的观念

当代艺术的大影像和大景观，表现出经济强势和艺术的空洞，艺术成为表现想法和观念的工具，丧失了自身的内在性。艺术的内在性，就是运作单义性，在普桑、安格尔、塞尚、杜尚的作品中，在禅宗中，我们看到这种单义性。

如果说单义是观念，这种观念恰恰是否定观念，否定对意识和真实的迷信，因此也否定现实影像以及一切文化符号。

艺术的锁链

为了排演运作和生成的戏剧，单义拉下帷幕，把意识和真实关在外面。艺术应该放弃表现想法和观念，回到一种单义的

高度神秘的运作，这样，艺术将摆脱老套的随心所欲的浪漫，套上枯燥沉重运作锁链，戴着锁链去争取胜利。运作是艺术的唯一生命，作为运作的唯一执行人、观察者、看护人、艺术家不需要被话语认同，不需要被人们理解。

逃逸纯粹运作的影像和观念

运作不是纯粹和空洞的程序，而是混杂的配置，具有外部或外延的感性症状或感性表象，可以被看到。它们是瞬间存在的可视物和影像。

这些影像和观念，不事先存在，而是由运作生成的，甚至可以说它们是一种生成力量本身。另外，为了扩展运作，运作也引用它自身没有的东西，比如外在影像和观念植入。它们重启运作，破译运作，同时也让自己获得合法性。

弱影像和弱观念

一切观念和影像都产生于运作，都是运作症状，运作内部的一个事件，而不是意识和真实的再现，运作是意识和真实的解毒剂。

对艺术来讲，意识和真实都是外加的、超验的、非法的，只有运作症状才是艺术真正的言说。症状是唯一属于艺术的影像和观念，它们不可能大喊大叫，因为被运作力量深刻压抑，所以只能是模糊、晦涩、最弱、最小，甚至归为零的影像。它们无法识别、无法模拟、不被认可，是不可能的影像，是猜测的影像。这就是内在性影像，无法证明，没有外部所指，不是生活经验、意识经验、文化经验，但又无法否定，因为它有自身的生命。

症状生成的影像和观念，既是潜在、生成的影像，也是开启的、全新的观念和影像，与意识观念和日常影像不一致，不属于真实，而是不可证明、非人、抽象、匿名的观念和影像，标志着观念和影像向非意识、非感知、非现实的他者扩展。

天问的影像和观念

弱影像和弱观念没有回忆、没有内容，仅仅是一种隐秘能量，以及隐秘准物质，无效、无法回应、无法解释，是不归之路，令人担忧，也是最高快感，因此只有献给幽灵，献给天问。天问无从回答，天问就是回答，艺术家是传播天问的使

徒。但是，天问不是虚无，它具有客观和心理力量，可以与隐匿的主体和客观对话。每一种症状都是天问，指向无名客观和精神，可以说，有多少症状就有多少无名客观和精神。

艺术症状表现了客观和精神在意识、真实和时代之外的延续或深化，正因如此，艺术才能够超越一切时代，属于一切时代，是全人类的感知和精神，永远不会过时。

天问即媒介讯息

天问是一种内在性讯息

单义的任务，是重建一种艺术的内在性。内在性是一块非凡的空地，艺术在那里重建天问。但是，虽然艺术的天问超乎人类理智，具有神话性，但艺术的天问不是表现上帝讯息，不是神的言说，不是仰望星空的天问。恰恰相反，艺术的天问出自最实际的媒介运作，是媒介运作的内在性讯息，以及行为句式的内在性讯息。由于这些讯息没有经验现实证明，所以才看成宇宙世界的讯息，看成天问。

艺术通过媒介运作的内在性，获得艺术自己的内在性，这样艺术可以自己理解自己，真实可以自己理解自己，而无须其他外在真实来证明自己。

由于艺术内在性没有其他真实对应，由此没有名称，所以我们只能将这种真实称为症状。

因此我们说，艺术真实没有名称，艺术真实是一种症状，或者说艺术是真实的无名症状，这些症状是内在症状，是单义的、稳固的、不可分的症状。不管这些症状有多复杂和多样，它们表现的都是一，是一的无限性。

天问即媒介讯息

艺术的天问是单义的而不是多义的，单义是指实际的媒介运作讯息，相反，多义带来意识混乱、犹豫、不可知论、泛神论，导致各种意义和浪漫价值泛滥。

所以，艺术的天问没有意识和神的超越性，不是意识和神的无限言说，不能凌驾于实际媒介运作句式，只能局限于最实际的行为句式中，是最实际的媒介运作讯息。媒介运作的讯息是天问的最基础的现实性。

甚至说，艺术的天问就是媒介讯息，是媒介症状的一种言说。

所以，艺术天问是媒介有限运作的讯息，是物质性讯息，

是历史世界讯息，是最实际的难题，不是泛神论意义上的，不是撇开实际难题舒适地投靠某种神明。

历史世界的天问

　　艺术通过媒介运作的内在性实现天问，天问是历史世界中的宇宙讯息。

　　因为媒介讯息来自实际的媒介运作，媒介运作是一种人类形式，具有实际和有限性，并没有超越历史世界。因此天问也不可能成为一种独立和超越性的天问，而是在实际运作的历史世界中的天问，是最实际的天问，所以天问并不凌驾于多元历史世界，恰恰是多元历史世界蕴含着天问。

天问是多元历史世界内在的未知原因

　　多元历史世界凭借天问构建统一性，构建唯一的真实，天问同多元历史世界一起构成了宇宙世界。

个体化的天问

　　单义的个体不是意识主体的个体，而是体现为行为句式的

独立化和个体化，媒介讯息的独立化和个体化，运作症状的独立化和个体化。单义的个体是终极现实性的个体。

每一种个体运作、每一种运作症状、每一种媒介讯息都隐含某种天问，所以天问是个体化的天问。媒介讯息或天问表达了个体差异。

天问只在个体行为句式、运作症状和媒介讯息之内被理解，一旦脱离个体行为句式、脱离运作症状和媒介讯息，天问就不会生成。

甚至可以说，天问就是行为句式的实际症状，就是媒介的实际讯息。

但天问有共同性、普遍统一性，是由众多的个体症状组成的。

单义的谦卑

单义不是独立的理想，不能脱离历史世界和实际运作，而是处于历史世界和各种实际运作的世界中。单义是谦卑、包容、延异、分化，具有无限症状的单义，是一与多融合、有限和无限融合、天问与真实融合的单义。

忘记真实的行为句式

忘记真实

艺术家要忘掉真实。自然的真实我们无法体验，无法回应，而社会真实是由社会生产建构的，社会生产是达到目的的手段，是可计算的、机械的、透明的、有效的步骤，它的幻象就是社会真实。社会真实是一种物质形态，物质转变成精神，社会真实由此变成客观和意识形态的真实。但是，艺术的行为句式不是生产模式，艺术行为句式没有目的、没有功能性、不确定、不受控制、不稳定，向所有方向辐射，是怪异、例外性、不可计算、混乱、野性、摇滚的行为句式，是属于巴别塔工地的行为句式，所以艺术行为句式的幻象是一种永远超越和漂移的迹象，不指称真实，没有形式标记，没有意识形态概

念，不实现任何目的。

艺术行为句式像不可感知的织网，捕获真实以外的世界，也即不可能的世界。它们不是实体，不象征任何真实，而像闪烁的星光，黑夜的伏兵，虚无的剩余。

行为句式的婴儿

艺术的行为句式埋葬真实，埋葬感觉，埋葬浪漫主义艺术。它开启一个没有我们意志的世界，一个真实的剩余世界，一个单义世界，一种深度幻想的世界。真实和心灵在这里重新诞生，成为前所未有的真实和心灵，一种被发明的真实和心灵，一种形而上的真实和激情。我们对这种真实和激情没有感觉和经验，它们仅仅表现为一种清晰和高度仪式化的过程，一种新发生的过程，也即事件对过程。由此我们面对一个完全陌生的客观世界和精神世界。

艺术用仪式化行为句式替换真实，编织和生成新的真实，编织和生成物质和精神，所以行为句式绝不是独立的形式，而是编织和生成客观和精神的技术，甚至可以说，行为句式就是真实、意识、神话、政治、人性的原型。

因此，艺术要从探究真实和心灵的秘密，转移到探究行为句式的秘密上来，这样艺术可以走得更远。也就是说，艺术要倒掉真实和心灵这些浪漫洗澡水，关注盆中的婴儿，婴儿就是行为句式。

作为礼物的世界

艺术的行为句式赋予人类行为一种单义性，单义即跨过意识形态和功能门槛，废除主观意识和浪漫意义，不涉及目的，不涉及生产，只涉及一种发生，包括生命的发生、真实的发生、心灵的发生。

发生就是事件，都是单义的，不需要任何主观动机和客观理由。

艺术用行为句式发明的真实和心灵，是形而上的真实和心灵，与人性无关，与现实无关，它们是世界的秘密。

行为句式携带世界的秘密踽踽独行，把这个秘密当作真实，或者当作真实的对等物，将其作为礼物，赠予我们这个被意义和真实压迫得疲惫不堪的世界，以此来增补或更新我们的世界。因此，行为句式在某种意义上如同神明，具有创世的

性质。

行为句式与艺术家

行为句式生产真实，也可废除、修改、终结真实，让真实重新开始。所以艺术要忘记真实，因为真实极其武断、浪漫和媚俗。

艺术只关注行为句式运作的无限性，用行为句式重新思考一切。一旦离开行为句式运作，艺术家就会失去自我意识，伟大艺术家皆是如此。

野性行为句式

工地上的智慧和感知

讲稿不说教，而是一种混唱的起音和起调。工作室是一个行为不协调的巴别塔工地。在巴别塔工地上，不要思考生活，不要思考艺术，不要思考哲学，而是戴好安全帽，谨防被高空观念坠物砸中，让不可理解的施工夭折。所以，不要纠结施工最终将修建什么，而要纠结如何让施工不要停下来，停工就会破产出局。艺术智慧不是意识智慧，而是工地智慧，艺术感知不是心灵感知，而是行为句式的感知。

行为句式是必要的过渡或中介仪式，只有行为句式才能生成智慧和心灵。智慧和心灵都是行为句式的副产品，是施工的绵延症状。艺术在行为句式的绵延中提取感知、物质和观念，

所以艺术的历史不等于生活历史，心灵也不是心理学的心灵，它们是行为句式的历史和心灵。要严禁将社会价值和精神意义带入工地，严禁将它们作为标签贴在行为句式上，这会让施工丧失不可理解的活力和幻想。行为句式的施工必须是野性的。野性就是没有归属感，不归属日常生活、艺术、历史、意识形态，不归属善恶，不归属生物本能，不归属技术、计算、结构、物质。野性行为句式不受意义、价值、方法、真实幻象的约束，是无法设计、无法计算、不可预测、赌注式、非物质、失序的行为句式。它全方位地欺诈，催眠式地运作，虽然全景敞视，行为仍然是秘密，几近消失。

只有最成问题和虚拟的行为句式才是野性的。野性行为句式将一切编织完美的观念和真实幻象拆骨扬线，让失序和虚无重新启示我们。

剩余的交换性

野性行为句式不是抽象的，而是紧密依附在各种现实行为上，依附在一切价值和意义上，是被废弃的现实行为草图，是现实行为的剩余行为。剩余行为是行为与行为之间的东西，剩

余是一种交互性，一种关系。不同行为的剩余交互混合，必然消除分类和对立。因此行为句式没有否定性，只有交换性，交换不是一个实物取代和替换另一个实物，不是一个观念取代和替换另一个观念。交换是剩余的交换，剩余的交换是一种象征性交换。剩余和交互的幻象也是如此，不是物质、意义、观念的幻象，而是意义匮乏的幻象，是不可理解的象征幻象。最后是剩余的感知，它不是对实体的感知，而是对交换的感知，交换的感知是虚拟和象征的感知。

工作室的任务，不是要发明什么新行为和新观念，而是关注生活行为和观念行为的剩余，解放剩余，在剩余中开拓出一小块野性的行为飞地。所以，野性行为句式裹挟大量生活细枝末节，一切真实幻象都消散于全新的细枝末节的剩余中，不可再拆解，不可再稀释。表现剩余的野性行为句式是一种终极野性、终极破坏、终极革命形式。

幽灵化的精神和世界
——毕业创作讲稿

并驾齐驱的条件

如果艺术想要与科学并驾齐驱，就必须打造出最神秘、最幽灵化的精神和世界的蓝图，这是一个前提条件。

无名的剩余物

幽灵化精神和世界既不是真实的幻影，也不是虚无的幻影，而是一种不被真实和虚无所涵盖的无名的剩余物。无名剩余物不是客观存在，而是艺术运作的生成物，这些生成物不是形象也不是形式，而是幽灵般的细枝末节。它们逃逸记忆、象征、真实、思想意识，进入一种失语世界。

失语的世界不是什么影像都没有，而是一切影像还未形成，或者说一切影像都崩裂，一切都只是幽灵化的细枝末节。

幽灵化的细密运作

只有通过细密运作才能进入精神和世界的失语。

细密运作不被内容统治，不是内容的裹尸布。细枝末节也不是任何观念和形象的残余，而是运作自由生长出来的原初影像。原初影像是一种逃逸影像，没有任何意识浪漫和矫情。

所以细密运作和细枝末节具有一种洗尽铅华的单义性，不受象征或意义的污染，成为令人向往的幽灵世界。幽灵是单义的，如时间幽灵和物理幽灵。在幽灵中，一切精神和真实都变成无辜者和无属性者，不可界定和不可计算。当代精神和世界，以及科技和艺术都应该是幽灵形态，如果一切都是可以界定和计算，人类还有什么希望？

但幽灵并不会逃逸出精神和世界舞台，而是萦绕精神和世界，以原始、混沌、精密、尚未显示过的细枝末节来重组精神和世界，置换或更新人类实践和感知。

失语的世界

所以，细密运作不是取消精神和世界的一切问题，而是重新记载问题和秘密，让问题和秘密幽灵化。或者说，细密运作本身就是一种幽灵化的精神和世界问题。幽灵的问题是没有被记载过的问题、没有被记载过的影像，是从未被记载过或从未进入意识的一种秘密。它不是记忆的秘密，而是记忆不能承载的秘密，一种失语问题和秘密。

所以，幽灵化的精神和世界，即失语的精神和世界，也即精神和世界困境，以及不可解的精神和世界的症状，是一种不可思议的问题，不可进行综合妄下归纳。问题属于失语症，属于幽灵化，由此解放了精神和世界，使精神和世界进行一种广延，延异到非物质、非思想的幽灵世界。

幽灵化的赌注

幽灵化的细微运作就是天问，就是救赎的通道。所以幽灵化的细微运作和细枝末节是艺术的一个赌注。这个赌注就是，细密运作中断、禁止和解除了真实的统治，精神和世界将以幽灵的方式重新存在，以细密运作和细枝末节名义重新存在。精

神和世界重新进入幽灵状态，也即以最小、最神秘、最高贵的方式重新存在，生命也是如此，以细枝末节的幽灵方式重新存在。

那么现在，生命、精神和世界只剩下幽灵化的细微运作和细枝末节了。或者说，生命、精神和世界被幽灵化的细微运作和细枝末节拯救了。

抽象问世界

抽象逃逸荒漠

抽象运作不是平滑的，它跌入世界的影像中，被影像化、感知化、肉身化，由此抽象运作变异为一种参与性和世俗性的运作，逃逸千篇一律或同质性的空无。

抽象运作就像一列在荒漠上行驶的列车，不一定驶向荒漠，沿途也不一定是荒漠，列车到达之处，嘈杂而繁华的影像丛生，那是新世界、新居民的影像。

抽象问世界

所以，抽象运作被影像渲染，既消除影像，也复活影像，既终结旧世界又问询新世界。

运作的复杂逻辑隐含对世界的问询，问询使抽象运作必然延伸到影像世界中，问询不是回到世界的影像，而是创造世界影像。

抽象运作将转换、扩展或升华为一种形而上的目光，重新凝视和问询世界，让世界摆脱历史经验的束缚，接受星星的凝视和问询。

抽象运作需要影像做肉身，所以抽象运作没有终结历史，没有走向空无，而是以运作的可能性重新观看世界和问询世界，问询历史的遗漏，意义和感觉的盲点，观看没有被看到的东西。问询和观看是厚重的、批判式的，是天问和天看。

地质空位中的影像

抽象运作中的影像，不是任何原住民的影像，不是任何自然、现实或想象的影像，不是已经有的影像，而是单义的影像。单义影像是抽象的列车到达某位置时，那个位置突然魔术般生长出来的影像，它们没有起源、没有历史、没有记忆、没有经验、没有血肉，是幽灵的影像。

幽灵影像不是意识、历史、现实这些主题影像，不是连续

和整体的影像，而是一种空位，空位中可以由抽象运作填写任何影像，生成任何影像。

影像的空位是一个矿化的地质层，一些意外断层和影像枝节沉睡于空位中，通过抽象运作力的开采它们终将浮现，由此历史影像以幽灵样态重新复活。

可以说，抽象运作就像一个看不见的帝国，幽灵影像是它的派员或它的殖民地。历史也是，历史是抽象帝国的肉身存在，但同时也逃逸抽象帝国。

神话问询

世界将被复活的影像重新凝视和问询，不是历史经验的凝视和问询，答案更不是历史现象和经验，这是将世界呈献给超级感觉的问询，呈献给星星凝视和问询，呈献给神话式的问询。

神话问询超越了历史和语言，不可言说，不可想象，不可对应，在神话问询中，世界迷失于未知的黑夜。

矿化的感觉
——毕业创作讲稿

矿化的感觉

单义艺术丢失记忆和幻想，不再演绎记忆和幻想，而是越过记忆和幻想将感觉矿化，这是感觉的一种飞跃。

矿化的感觉是感觉的极限，是记忆和幻想的死亡，是感觉的死亡，是感觉的矿物化和植物化，是一种无感觉的麻木的敏感。这种洗尽铅华的矿化感觉，只能是一种对时间印象的感觉。

时间的感觉

矿化感觉是一种完全体外化的感觉，与心理学无关。任何

记忆和所谓真实，都不能触及这种感觉，因为感觉到的是时间事物，是时间的空间化，时间事物是不可企及的真实。

艺术创作是将时间空间化或具体化，由此时间转变为可感觉的东西。

所以矿化感觉是一种时间雕塑的事物，而不是意识中的事物，但时间不能雕塑出整体事物，只能雕塑一些无名和不可理解的琐碎空间印象。

146

乏味的感觉

矿化感觉是乏味的感觉，像矿物和植物的感觉，仅仅是对养分、阳光、配置、驻留的敏感。

问题化的感觉

矿化感觉是一种问题化的感觉，因为感觉与记忆和情感不相交，错失记忆和情感，感觉丢失历史和主体线索，没有人文意义，没有人性目的，甚至逆人性目的，是否定性的感觉，甚至是危险的感觉。但同时，这种感觉也是一种逆熵的感觉，是感觉的一次新的诞生，挫败了感觉终结，挫败了艺术走向无意

义的熵，是感觉的复活。

最实际的感觉

矿化感觉不在精神意识中，而是一种最落地、最世俗、最实际的感觉，是一种运作工程的感觉。矿化感觉在工地生成，也在工地终结，工地是唯一见证者，没有实际运作和工地，就没有感觉，不劳动者不得感觉。

最抽象的感觉

但劳动和工地不是机械有序的劳动和工地，而是问题化、否定化、巴别塔式的劳动和工地，精神病化的劳动和工地，这种劳动和工地否定人文意志，拆解人文目的，只留下被零乱劳动矿化的无名感觉。

因此，矿化感觉是无名、疯狂、过度、不可掌控、晦涩无解、不可思考的，它像宇宙深渊的星光，从遥远的地方凝视我们，从黑夜凝视我们，这种凝视是天问的凝视。由此矿化感觉是最费力、艰深和最抽象的感觉，使艺术从记忆和激情走向困难的晦涩，去接收不可思考、哑口无言、不可论证、不可分析

的凝视。

忧郁的感觉

矿化感觉涉及无感觉的真实，一种极限真实，无真实的真实。在矿化感觉中，真实永远不会到来，所以矿化的感觉是忧郁的。忧郁区别于悲观和绝望，忧郁表现的是一种无奈，对世界永远错失真实的无奈，但同时忧郁又有一种药性，可以在无意义中秘密地孕育新的意义。

新时代的感觉

在艺术的新时代，感觉将是矿化的感觉，世界是矿化的世界，情感是矿化的情感，意义是矿化的意义，真实是矿化的真实，精神是矿化的精神。

总之，在艺术的新时代中，真实在矿化中驻留，矿化决定世界、情感、意义、真实、精神。

也许，单义或矿化感觉是艺术最终通道。

新年讲稿：艺术不是观念意识的广告

艺术物象是单义物象

艺术物象不是现实情境的广告，不是内心肮脏秘密的广告，也不是观念意识的广告，艺术物象是单义物象，单义物象即它就是这样，本来的样子，一种单义的证据，不需要用记忆和观念意识来证明。

单义物象是媒介运作建构的，是媒介运作的幽灵，逃逸一切记忆和观念意识，没有参照，毫无牵挂，是一个彻底的单义的他物，甚至是没有物象的物象。

单义物象处于感知的未知地带，在一切物象之先，在历史之先，想象之先，意识之先，是一种先驱物象，是荒野中的生命。一个单义野兽，单义幽灵，穿梭于所有物象的

缝隙。

单义物象逃逸人文情境，没有人性秘密，是单义的存在家园，也是世界最初和最终的风景。

伟大的愚者

单义是世界的拐点，所有现实内容和观念意识彻底消失，世界成为单义的，一切人都能感觉这个世界，不需要理解，不需要话语，不需要观念意识。

单义世界的物象，是先来者，是先驱物象。我们对单义物象还没有意识，不知道它是什么，它的价值和意义是什么。只有超越意识的单义性才能迎接和宣告单义物象，所以艺术家以愚者自居，伟大的艺术家就是伟大的愚者。

单义物象就是观念

单义物象将照亮意识的黑暗盲区，因此单义物象本身就是一种观念，一种醒悟或重新激活的观念，这种观念是运作自身承载或建构的新感知，在运作之后出现，所以观念是后来者，而不是已经意识到的观念。

运作产生的物象

单义艺术探索运作自身的力量，探索运作自身能做些什么，能到达哪里。运作就是运作，运作可以不携带观念意识，不暗含任何立场，运作是一种单义理性、单义激情、单义活力，艺术用运作激情和理性抵制观念意识的表现。

艺术必须绝对地交付于运作。运作产生的物象是单义的，不是对任何现象的模仿，它由运作工地制造，从运作的暗门或隐秘的运作通道来，形态随运作改变而改变，像运作的牵线木偶，是动态物象，是物象的幽灵。运作形成的观念意识丢失了现实情境和话语的观念意识，是彻底的他者情境、他者观念、他者物象。

151

单义物象的凝视

艺术制造了单义物象，单义物象从诡异的媒介世界凝视我们，让我们困惑不自在，像陌生的不速之客向我们提出无礼要求，逼迫我们臣服于他。但艺术的任务就是和这种不速之客打交道，听从它的命令对现实情境、意识和感觉进行各种修改，将现实情境转移到他者情境，将感觉和意识也转交给他者，由此逃逸自恋，去重构感觉、意识和世界场景。

用运作解释世界
——毕业创作讲稿

主题影像的谬误

艺术的感知和影像，长期被意识主题垄断，即被人性、政治、历史记忆、神圣、现实这些意识主题垄断。意识主题殖民和规范了艺术，把艺术探索未知的工地变成表演主题剧的剧场，被有主题观淫癖的观众期待和观看。艺术错失自己的本体和职责，意识主题就像阴险贪婪的殖民者，摧毁了艺术的工地，赶走艺术的本地居民，把艺术变成为主题服务的工具。

实际上，只有艺术运作才是一切艺术感知和影像的来源，也是一切现实和情感影像的起源。艺术一旦离开运作，就将彻

底丢失它的能力，堕落为说教的工具。所以艺术无法跑出工地去表现外面的任何事物，工地之外无真实。

工地是一个巴别塔式的工地，充满各种纷争和多样运作，不能修建任何事物，所以艺术不对纯洁内心负责，不对现实真实负责，不对未来理想负责。

运作的影像

艺术的感知和影像，是运作工地的感知和影像，不是关于肉体、灵魂、记忆、真实、神圣的感知和影像。艺术的影像仅仅是某个运作感知时刻或运作空间症状，是时间和矿化维度上的感知和影像，不是心理和现实中的感知和影像。

艺术的感知和影像，是艺术本地居民的土语，平淡而世俗，艺术是用这些土语去感知和解释世界。感知和解释都是单义的，不可思、不可语、不可想，只显示为纷争和野性的晦涩，不可概括为任何事物。

这是感知和影像的最后归宿，是一个奇点，超越人类主义，超越现实真实。但时间和矿化的感知和影像不是自在的，

而是凝视世界，解释世界，向世界提出天问，建构新的历史和世界的影像。

一切世界的影像，运作的都是人造感知物，它们随运作时刻和空间的变化而不断改变。

思想的原始人

由此可见，运作构成艺术的本体和内在真理，这里没有意识的困惑，没有浪漫主义的内心煎熬，只有对真理最朴素最原始的思考，以及对真理最落地和最精确的阐述。

在某种意义上，艺术家丧失意志，丧失情感，丧失思想，以"脑残者"自居。因为"脑残者"才可能进行最原始和最无畏的思考，艺术家就是思想的原始人，他像土著人用仪式和运作思考，而不是用内心意识思考。艺术家用运作去和思想史、社会史交谈，因为一切社会和思想的根茎都是错综复杂的运作，运作实验就是思想和社会的实验。

这样，艺术用运作代替意识，成为另类思想资源。思想就是最实际、最世俗、最异样、最梦幻的运作，而绝不仅仅是意识的思辨。

人类共同的感知和影像

运作必然会拆解任何固定影像，包括拆解特殊记忆、特殊真实、特殊民族的固定影像。但拆解不是终结，而是让影像不断绵延，不断更新，成为不存在之物的影像。于是感知和影像从纵向性质变成横向性质，消除其特殊性，变成含混和多样性。

这样孤立的影像以及特殊环境的影像与他者世界结合，变成世界影像、集合影像、配置的影像。这是一种共同的、爱的感知和影像。

所以艺术影像代表全人类共通直觉，共同智慧，以及完整的感受力，纠正了一切傲慢。

单义的天问

艺术的合法性

艺术不以真实来赋予自己合法性，而是以潜在行为句式赋予自己合法性。潜在行为句式即一个潜在运作过程。现实在潜在行为句式中四散，也在行为句式中被重新精心建造。

潜在行为句式不表现意义、智慧、主观、客观现实，它本身就是意义、智慧、主观、客观现实。艺术用潜在行为句式，终结意识观、价值观、人性观，艺术由此成为单义的。

艺术乘着单义性的扫帚，逃逸意义和价值纠结的传统世界，在某个现场空间轻快地穿梭，现场空间具有无限性，具有宇宙性。

工地的灵魂

在潜在行为句式中，心灵和神秘被外化、被组织化，心灵和神秘变得可见和清晰，成为一种神秘行为句式，由此解放了心灵和神秘。它们都是行为句式生成的幻象、生成的迷幻，对传统神圣的内心神秘来讲，它们是剩余的心灵、非人的心灵、几何学的心灵。

几何学的心灵逃逸人类意识形态、政治以及人性主义，心灵变成行为句式，变成一种神秘几何学和神秘器官学。由此一来，心灵冲突变成几何学、器官学和行为句式的冲突。几何学的心灵其实就是一个行为的工地的灵魂。工地是灵魂，在于工地是真正的神秘，工地具有宇宙的神秘性和多元性。

单义经验

那么，艺术的信息就不再是意识和客观信息，而是行为句式的信息。行为句式的信息超越文化差异和文化对抗，是普遍化信息和普遍化视角，普遍性也即单义性。由此艺术向单义转变，逃逸了意识形态、价值、经验世界，这样一切艺术必将成为普遍化和世界化的。

艺术应该丧失经验，应该无经验可循。艺术应该寻觅潜在行为句式，以此来寻觅潜在经验。潜在经验没有是非，是中性经验、几何经验、漂泊者的经验、野性经验，没有什么比这种几何和漂泊的经验更真实和更理性。

潜在经验脱离所有现实场所和意识形态，不是日常经验，不是意识形态的经验，而是某种此时此地的运作经验，以及某种身临其境的经验，是空间经验、几何经验、单义经验。

158

单义的天问

艺术不寻觅现实经验，而是用潜在行为句式寻觅神秘经验，寻觅单义经验。单义经验即绝对经验、允诺的经验，它是一种天问。艺术的意义难道不是一种天问吗？

天问是运作极限和运作天际的一道屡景，是谜一般的运作症状，或近在咫尺，或远在天涯，是一种宇宙性的屡景。

天问是惊讶、许诺、警醒、誓言、屡景，天问消除含义，它不反映存在，而是允诺和召唤存在，允诺和召唤新的存在。

唯有艺术将屡景和天问变成真实，并在作品的实际真实空间中存在。

允诺真实

这样，潜在行为句式放弃真实是为了许诺真实，猜测真实，是一种对真实的誓言，誓言就是允诺真实。允诺真实也是邂逅和生成真实，潜在行为句式会邂逅和生成真实，那是不可预知的真实，在运作的此时此地现场，这种真实才会实际生成，因此是实际到场的真实，它由行为句式所赐。真实从行为句式中重新诞生，现实和心灵又在这种真实中重新诞生。

所以，我们在潜在的行为句式的运作中等待和召唤经验，等待和召唤真实，等待和召唤现实，等待和召唤心灵。

因此，单义经验就是未来经验、未来心灵、未来生命和未来世界的形式。

附：全世界浪漫主义艺术疫情严重，我写讲稿是防止浪漫艺术疫情在工作室蔓延，所以讲稿是防止浪漫感染的口罩，但也可以不戴。工作室是学术联邦制，没有强制性。个性化可贵，即使个性导致工作室消亡也值。但个性化不是意识的个性化，不要用情绪来拒绝，而是作品的个性化，应该用被物化的实际创作来拒绝。

单义细枝末节影像

复活影像打断抽象连续性

传统抽象艺术除了平滑或简单的崇高一无所有，而单义艺术将运作本身看成复杂生命空间，生命空间释放影像、复活影像，打断抽象的连续和平滑整体，打断抽象的宿命。复活的影像具有世俗的赎救意义。

单义细枝末节影像

但是，复活的影像不是古典主义的永恒客观影像，也不是现实经验或观念的影像，而是运作本身的影像。影像没有对象，未经中介，既是主体又是对象，是非经验影像、非整体影像，是细枝末节影像。

细枝末节是抽象空间出现的全新影像，在运作中诞生，是一种运作武断或偶然聚集和生成的影像。细枝末节在运作停顿的短暂时刻突然呈现，就是说，运作元素在某个当下时刻突然聚集，细枝末节就是聚集的闪现和聚集症状，换句话说，细枝末节是闪现和症状的一种定格。

细枝末节仅仅是运作聚集的硬结，一堆碎片，无法评判，所以是一种否定性或缺席的影像，甚至可以说根本不是影像，而是一场影像的灾难、影像的尸体、影像的幽灵，我们只能以否定方式理解细枝末节这种影像。

细枝末节在运作中自我生成，又自我完结，不依靠任何外在经验，不需要解释，所以是单义影像。

断裂的历史影像

艺术用单义细枝末节打断历史影像，打断客观和观念影像，打断一切连续性和整体性影像，艺术由此开创了一个断裂的历史时刻，艺术影像也由此是断裂的历史影像，转折的历史影像，细枝末节的历史影像。

当下共时的细枝末节

断裂的历史影像是细枝末节，不代表现在或过去，也不代表未来，而是纯粹时间延续的一个当下时刻。当下是一个独立的历史时刻，不受现在、过去、未来的影响，但既包含现在也包含过去，所以细枝末节是一种共时影像，一种辩证的影像。

细枝末节是所有时期当下共时的影像，或者说，细枝末节创造了所有影像共时的历史时刻。

162

细枝末节内在批判

艺术对现实和文化的批判，不能简单地用自我、集体经验、观念来评判，只能用艺术运作自身内部元素来反思或批判。细枝末节是艺术无限思辨、无限反思的最佳媒介，也是批判的最佳媒介。

艺术应该逃逸主流艺术的、简单的表现性批判和观念性批判，只要艺术依据运作本身对现实和文化进行批判，艺术就能成为一种内在性批判或哲学性批判，艺术批判才具有合法性和真理意义，否则只能是其他批判话语的宣传广告。

艰深晦涩的世界观

脱离趣味的石化艺术

单义的艺术是一种晦涩和石化的艺术，消除强烈情感色彩，消除趣味，消除表面风格，消除有趣的内容，消除新颖的形式。

单义的艺术通过石化，反而表达出严肃激情。

不是某种趣味支配运作，而是持续运作的感受力支配和产生某种趣味。

主流的当代艺术是媚俗的，它们无聊地表现所谓重要内容、重要趣味，没有运作时间的验证。

单义的艺术以运作苦行逻辑代替无聊的内容和趣味，单义的艺术以运作的苦行、运作的艰深晦涩为严肃性的标志。

由于媒介激烈紧张的持续运作，以及运作的持续的感受力，创作脱离了初衷，脱离了内心情感，脱离了纯粹主观想象，脱离了主观偏爱，脱离了生活趣味，脱离了设计的形式，造成无法预料、艰深晦涩的结果。

艰深晦涩表现了力的持续的感觉，这种感觉还没有纳入理性意识的认识。

艰深晦涩的感觉力

单义的艺术影像，是时间影像，是艰深晦涩的影像，必须予以最细致的观看和研究。

作用于大众感受力的当代艺术是浪漫艺术，其运作力和时间力是不充分的，是贫弱的，只能以意义说教来补充，所以是媚俗的。

单义的艺术不是再现大众的感受力，如生活经验的感受力，而是提倡创造另外的感受力，如艺术的自我感受力、运作的感受力、时间的感受力。时间感受力是现代感受力、先驱感受力，这是感受力的提升，是超然的感受力，是稀有、未被大众趣味糟蹋的感受力。

单义献身于这种感受力。

所以单义的艺术的趣味，是形而上的艰深、晦涩、不可能性的趣味。这是一种特权式的文化立场，倨傲、自命不凡者的文化立场，以厌倦和区别于媚俗的浪漫艺术。

在大众文化时代，在媚俗的当代艺术形势下，单义的艺术理所当然地处于边缘位置。

艰深晦涩的世界观

鲜活的自然中没有什么东西是单义的，鲜活是自然的，鲜活没有世界观。单义艺术表达的是人工运作的世界观，以及人工运作表现的人工废墟，所以单义是艰深晦涩的。

运作力越持续深入，艺术越艰深晦涩，越远离或消除自然和生活，越与自然和生活格格不入。

运作力包含大量的运作的腐殖质，它们艰深晦涩，它们是炫示性的笔法动作以及运作的节奏，它们就是单义艺术的颤音、警句和感情，就是单义艺术的世界观。

赤裸单义

逃逸古典艺术

单义艺术逃逸表现生活和思想的古典艺术，不再迁就古典艺术知识和理论，不再重复父辈的艺术，而是以个性化和形而上运作去建构单义艺术现象，以单义艺术现象回观或前瞻性地解释社会生活，或者改造社会生活。艺术表现生活是艺术无望的宿命，艺术应该重新变得深刻和无解，重新回归赤裸和单义。

单义是艺术自身的原始运作和原始力量，脱离任何象征意义，脱离任何经验，是无辜和贞洁的运作活力，执行一种神秘的诫命，阐明或启示一种神圣的无为的世界景象。

艺术向单义转向，就是进入一个无为的时刻，进入无经验、无话语、不可理解和不可思考的存在深渊，一个难题式的

景象，只有艰深运作自身才能生成和解释这个景象。

由此我们不能再对艺术要求什么，单义将艺术变得高贵，变成一种思想征兆。

无内容的运作

运作没有关于现实的隐喻，运作就是回观现实的计量表。回观不是守卫经验和意识的要塞，回观是一种承诺。承诺是远行，承诺让他者到来，空降神圣的传统要塞。

艺术要逃逸田园的、伤感的、封闭的内容，艺术自己创造运作，使运作增殖，艺术存在依赖扩展运作的空间。运作空间是单义的，艺术扩展和转移到单义的运作空间。

艺术的单义运作空间四通八达，不是钉在内容的地面之上，陷在内容的泥泞之中，而是运作、超越不动的背景和不动的地点。运作的住所是无主之地，是无人／真空地带，一个郊区。运作撞破内容的大门，逃逸内容，贯穿所有内容，在所有内容中畅行，适应所有内容。所以内容不再存在，运作是无内容的运作，畅行无阻，爬过内容的围栏，越过内容的沼泽，推倒内容的墙体。

运作是单义的，是内容无产者，但任何内容都可能会成为运作的桥梁，没有障碍，任由运作疾走。

单义运作引擎决定艺术

单义将重新描绘艺术蓝图，艺术不是生活和思想的景观，艺术是单义景观，即艺术帝国景观，这个景观是国际交流中的可靠性景观。

在巴别塔工地，艺术家不是表现者，而是单义工程师，在单义帝国的巴别塔工地劳动。巴别塔工地有形形色色的单义劳动，单义劳动是打开通向世界的运输道路。

艺术转向单义的运作引擎和能量，被运作引擎和工程重新分配，运作引擎是未来艺术的基础设施，支撑着创作灵感。

单义运作是艺术扩张的引擎，单义就是引擎，没有引擎就没有艺术。

生成的内容

但运作不是机械和死亡的运作，单义不是平滑和空无的抽象，单义是一个复杂和深邃的腐质层。腐质层没有含义，但其

复杂和深邃超出人们的想象。

所以运作是一种生成装置。运作是先知一般的生成视野，生成覆盖终结，生成消灭了死亡，暗示了另一种面向生活的现象学。它是运作开启的现象。

运作让内容消失，以面向所有内容。运作拓展了内容，内容的轨迹无穷无尽。内容是移动的内容、疾走的内容、命名无限推迟的内容。

单义是一切运作的共同引擎，也是一切内容的共同引擎。运作生成大杂烩的共同内容，即人类共同内容。

逃逸艺术谱系

单义逃逸一切正典和体制化艺术史，以及经典案例的谱系，逃逸一切功能性、目的论、规定秩序的专横的凝视，重新寻找艺术的当下目的和当下秩序。单义是当下的。

逃逸艺术史，就是逃逸可理解性、可操作性。可理解性、可操作性压缩艺术的空间，冻结运作力和时间，冻结了未知的可能性，艺术会陷入固定概念、固定身份和固定物质的循环中。

单义的艺术服从自身生命的单义逻辑，即运作力的当下生成逻辑。

逃逸艺术概念

单义的艺术并不守护任何艺术概念和谱系，单义是一种经验的生成过程，运作力的生成过程，与概念永远处于动态和对峙状态。

单义的艺术保持多重的、持续的转变过程，保持生成的连续之流，任何概念的规定性都会被拆解。

单义不是概念论和谱系论，而是运作论，是动态、互动、流动界限的过程，是一种唯物主义的生机论。

概念具有普遍性，而单义历史性地身处具体的生产力中，历史性的生产力是单义具体的情境视点。

历史性的具体生产力超越谱系，超越任何既定规则和观念。它是一些不同的出发点，像少数民族生产方式，与虚假的普遍的生存方式格格不入。

历史性的具体的生产力才是艺术运作力，艺术运作力绘制非常个性化的现实和心理的现象世界。

一切现实和心理的现象世界，都不是普遍的，不能由历史谱系经验规定，而是来自历史性的具体的个体的生产力的情境。

单义不迷信不否定

单义不关心和不研究谱系的规定，但也不应激、不应时，单义仅仅是扎根和肯定当下一切运作力。

但单义不是一种他者本体论，不是否定的工具，不否定或对立于艺术的历史，而是将艺术历史统统看成当下运作案例，脱离谱系规定，仅仅看成当下运作力的现状，认同当下运作力的困境，超越作为事实的谱系。超越谱系，对当下运作力的认同成就了单义性。

谱系是一种批评的理性，违背艺术生存论。

单义逃逸理性肯定和理性的否定，单义不用谱系意识去赞成什么，或否定什么。

单义逃逸谱系话语的权力，逃逸谱系话语指明的真实，如意志的真实、欲望的真实、时代的真实、存在的真实，用当下运作拆解那些真实，将废料用于搭建当下无名的现象世界和思想世界的房屋。

脱离概念谱系的复杂生存论

单义使用各种运作力，不问出处，不问谱系，是各种无名

运作力生存竞争的交互界面。

单义不属于任何谱系，不是概念论和方法论，而是复杂的生成论或生存论。生成或生存都是一种混乱的生态过程，不能谱系化，不能被分解和简化为一系列目的论的秩序和步骤。

单义的艺术是谱系的对立面。单义是明确的机械步骤的对立面，单义艺术的步骤是模糊和随性的步骤，赋予模糊和随性以权力。单义会合上艺术史，脱离一切参考、规定和谱系，放任运作力，像敏感和随性的女孩随时改变主意，甘愿冒失去参照的风险。

单义的随性的运作力打断一切理论和经验的谱系，重新生成一切。

单义感觉是运作力的感觉

单义感觉不是本能感觉

单义的艺术的感觉，不是本能、经验和认知的感觉，而是运作力的感觉。感觉延伸为感觉力，感觉逃逸了官能，逃逸了意志，成为在运作的时间和空间中的感觉力。感觉力只具有时间和空间特征，而没有文化和意识特征，成为单义的感觉力，这是感觉的转变。

感觉或做梦不是在作者记忆和意识之中发生，而是在外在运作中发生，在运作的时间和空间中发生，感觉或做梦不再属于记忆和意识，而是属于运作力，感觉成为感觉力。感觉力并非由意志或天才创造，而是由运作的力、运作的时间所创造。

单义的艺术用运作力、时间、过程，运作计算重新制造感

觉，重新定义感觉。艺术家必须准备好迎接这种单义感觉。单
义的感觉力不是内心幻想，不是官能的鲜活感觉，而是运作力
和时间生成的一种单义感觉，一种祛魅的感觉。

感觉不再产生于记忆，而是产生于运作力。成为单义感
觉，这是一种恐惧时刻。单义的感觉不再通过记忆经验、内心
幻想来认知。它挑战生活和人性的固有认知和固有感觉。

单义感觉是一种运作力，是一种能力，是时间之物、无
穷之物。艺术应该审阅这种感觉力，因为艺术的现象世界是由
这种感觉力所生成的，艺术的现象世界不是再现生活的现象
世界。

宇宙式的感觉

单义感觉是深度运作自身合成的一种感受力，是现实中不
存在的感觉力，是非人类的感觉，非人类创造力，可以更新我
们的思考和行动。

单义感觉不是先天的本能感觉，单义感觉只有通过实践和
学习才能获得，是生成的感觉力，艺术以这种感觉力对抗官能
世界和现实世界。

单义的感觉是没有主体的感觉力，不在记忆语境下发生，而在运作语境下发生。运作生成大量不符合人类感觉的影像，是无意义的感觉，非功能的感觉，过剩的感觉，是人类感觉中的非人类感觉，这些统统可以称为单义感觉。

单义感觉没有现实对象，也不呼应内心深处的感觉。

单义感觉是对量子世界感觉式的理解，是对数学的感觉式的理解，是对宇宙的感觉式的理解。单义感觉的量子随机性将一切意义说教拆解和架空，从而绘制一个不一样的现实和人性的蓝图。

单义的艺术力学

没有意义说教的时间影像

艺术表现的影像不是任何生物性的影像，任何本质影像、艺术的影像是一种运作的游戏的影像，影像产生于一种单义的运作强度的界面，没有记忆和经验起源，是纯粹影像。

纯粹影像是各种运作力量交叉过程中的影像，是流动性、可变性、过渡性的影像，是时间的影像，时空变量的影像。

任何影像都仅仅是一种运作强度状态的变奏影像，都是多重性的，并不明确属于什么类型。

运作过程会创造和增强运作强度的差异，因而必然创造和增强影像的差异。

所以，影像没有类属，没有意义说教，没有思想宣讲，影

像仅仅是由某种快乐、肯定性的运作所生成，由某种时间性的分子性动态过程所生成。

艺术力学

艺术不能激发任何传统的存在论方面的比喻，艺术仅仅是单义的运作，单义运作自身就是一种积极的存在论。

运作存在论是最高层级生命的存在论，这种存在论是单义的，居于运作的强度和运作的潜在性。

思维不是一种意识，思维是一种活动，是活动的事件或状态，活动打开生命潜力，也打开思想的潜力。

艺术属于一种活动的类型学，力的类型学，力的其他类型包括科学、哲学、政治，都是单义的，属于力学，而不是意识学。

艺术是一种力学，思想的力学。艺术的力学决定了现象世界，生命和思想事件的状态。

艺术力学不是精神分析，艺术没有象征性，没有悲壮的否定性，只有单义的现实的肯定性。

艺术力学将艺术从意义说教的陷阱中解脱出来，去实践一

种行动激情，由此艺术从一种经验和意识的现象论转变为一种运作生存论。

艺术的变革就是以客观化、唯物化的运作激情代替主观意识激情。

客观化和唯物化的运作激情，激进地放弃意识的思考，运作粗鲁而无礼，是对主观意识激情的颠覆。

单义艺术是运作的梦游的仙境，充满运作的欢声笑语，单义坦荡荡，一扫浪漫艺术的悲戚戚。一切悲剧性、悲壮感，不过是无力运作在概念面前的无力淤积。单义的运作默默刺穿概念，单义的女巫超越象征空间，人类的悲喜剧，骑着扫帚在力学空间、时空中愉快飞行，那里的影像是单义的，我们的意识和感觉将殖民那个空间。

单义是一种积极性的力量学，肯定性的力量学。

运作是赤裸的，皇帝是赤裸的，艺术是单义的。人们对美丽衣服的联想，对思想意义的联想要么出于愚昧，要么出于谄媚。艺术单义的运作学扫除了具有否定性的说教激情，扫除了灵魂学的专制，超越浪漫艺术的灵魂学。艺术力学是一切艺术价值的核心和基础，生成一切现象世界、情感世界、经验世

界。艺术力学就是思维活动，就是思想学。

艺术不属于经验的现实，艺术属于力学世界，处于生成现实力学过程中。

时间的影像

时间的先验影像

运作力有种种表现的潜在性，它们体现在时间表象中。

运作力的变化、生产过程的变化会形成时间表象。时间表象是运作力的临时滞留，也是运作力的积累和运作力的综合。

运作力的滞留、积累和综合可能会构建种种现实现象和心理现象。时间表象模拟现实现象，来自运作力的特殊性。所以，时间表象不完全是现实性和物质性的，而是先验性的，或者兼有现实性和先验性。

还有，时间表象并不表现创作者的思想和想象，而是建构创作者的思想和想象。时间影像是解放了的行为和生成的影像，解放了的思想和想象的影像，是一种综合的全面先验

影像。

总之，时间影像解放了现象世界和人类想象力。在这里，时间表象与现实知觉现象和意识现象被彻底区分开来，时间表象以完全不同方式重构现实知觉现象和意识想象。

单义艺术逃逸自然知觉，完全依靠运作力生产的时间影像，去建构或认识现象世界。

时间影像不属于含糊不清的现实领域，而属于摈弃模糊的技术领域。由时间影像建构的物质、记忆和看法，不会是现实和心理的含糊不清的物质、记忆和看法。时间影像是潜在的现实现象，时间影像是主动构建或重组现实现象的过程。

但现实现象常常与时间影像重叠，是动态图式的影像，所以时间影像具有开发或启发记忆以及现实影像的潜能。

时间性的现实影像

运作的时间过程是一种凝视过程，这种凝视刺穿一切现实的固定影像，让现实影像转变为时间影像。时间影像不可能在现实中呈现，是超现实的影像、宇宙性的影像，但时间影像仍然属于现实的影像，因为它们由现实的时间所蕴含，潜藏于现

实内部，是在现实的地表深处蠢蠢欲动的时间影像。

时间影像是一种无法用经验察觉的现实影像，这种现实影像只能被形而上运作探测到，这些现实影像像黑客，扰乱或攻击主流艺术表现的已经被人们接受的现实影像系统。

陌生的现实影像是单义的现实影像，由此让现实影像从类别系统中逃逸出去，从内容和意义说教的专制统治中逃逸出去。单义艺术就是将被内容殖民的影像变成单义现实影像。

单义艺术就是重建单义现实影像的运作。

宵禁中的幽灵

宵禁中的运作幽灵

单义对艺术进行清场和宵禁，清除口齿不清的观念意识或现实经验的再现，让艺术清除一切，丧失一切。但清除和丧失不是终结，清除和丧失的同时又是宽恕一切和复活一切。丧失和宽恕的悖论形成一个飞地，在这个飞地或空地上，我们看到潜在事物和生命的复活，以单义的状态复活。

复活的潜在事物和生命，不是任何经验的固定形象，而是单义的运作力或生产力本身。

单义运作力不为表现服务，相反扫除一切意识含义和现实经验的表现，扫除一切说教的暴力，因此是一种清场或宵禁。清场和宵禁的目的，是为迎接幽灵进驻。

幽灵是潜在现实或潜在情感，它们是运作的一个感觉现象，从运作中涌现，形成现实和情感的影子。它是运作到感觉的一个连续体，运作是它们的共同来源，由共同运作所构建。

因此，幽灵论不是唯心论，而是一种唯物论，因为幽灵是唯物的运作生成的幽灵，幽灵是运作到潜在现实和情感的一种衔接。

不存在的感觉和寓言

幽灵不是唯心主义的幽灵，幽灵是一种单义的运作力，因此幽灵是单义的唯物主义幽灵。

幽灵的力会重新生成关于世界的感觉，描绘关于世界的寓言，它们是宇宙式的感觉和寓言，它们没有名称、没有经验、没有记忆，是在一切现实之外，是一些根本不存在的感觉和寓言，无法转换成日常感觉以及思想观念。

寓言的特权是消除悲喜含义，是无含义的寓言、单义的寓言，这是真正的寓言，是神性的寓言。

回望和偿还历史

单义艺术并未走向终结、虚无、孤独的平静，并未逃逸历

史和生命，而是呈现一种潜在生命或潜在历史。丧失含义恰恰是历史和生命的潜在特征和潜在特权，所以单义艺术是一种潜在回路，是对历史和生命的抄底，让潜在的非物质的力绵延，由此让现实、感觉、运作、心理图像成为潜在的，成为单义的力的绵延。

因此，艺术是用潜在性偿还历史和生命，这种偿还不是用原物偿还，而是用潜在性偿还。艺术用潜在性对应历史和生命的世俗情景，用偿还来将一切世俗情境潜在化和永恒化，也即单义化。

所以偿还就是一种反观和回望。反观和回望的目光不是再现的目光，而是一种愿望或要求的目光，直接凝视现实被压抑或失去的潜在性，以及被压抑或失去的梦。

艺术以幽灵运作工程，以反观和回望方式以及梦的方式进入社会过程，而不是以犬儒式的再现现实的方式进入社会过程。

幽灵化的数学

我喜欢与我的一位工科教授朋友讨论艺术，他常常自己发

明一些匪夷所思的数学模型去解决别人束手无策的工业技术难题。如果数学模型刺穿所要解决的问题而无限延异，科学家就是艺术家，反之亦然。但朋友说不可能对漂浮的云建立数学模型，我想这正是单义艺术要做的事情，即让漂浮的云数学化，让感觉数学化，也即让云和感觉赤裸化或单义化。但云和感觉都是不可结晶、不可计算、不可控制的独立的流变体，永远处于尚未形成的状态，并无中生有地生成图像。所以云的数学不是程序，不是逻辑，而是一种潜在的、离散化的解放式绵延。

因此这种数学是一种幽灵化的数学，使艺术家不再是天真的表现者，也不进行抽象的计算，而是通过幽灵化的细密工程和细密感觉建构一种潜在现象世界和精神世界。

幽灵化细密工程即绝对历史

因此，世界和历史就是一种幽灵化的细密工程本身，任何现实经验和意识都不能救赎世界和历史，只有幽灵化的细密工程才能救赎世界和历史。幽灵工程脱离狭隘的人类意识，是一种宇宙性的寓言。艺术可以用幽灵工程乐此不疲地编织这种关于世界的宇宙性寓言。

艺术用宇宙性寓言描述世界和历史，是用绝对精神描述世界和历史。世界和历史是绝对世界和绝对历史，由此幽灵化工程是对生命、世界和历史的最终审判。

凌乱工地的细枝末节寓言

单义性的艺术作品应该是一个世界寓言，这种世界寓言与内心想象无关，而是一种幽灵运作工程的凌乱工地本身。凌乱工地充满细枝末节，那不是世俗意识和经验的废墟，而是嘈杂的单义节奏。嘈杂的单义节奏在经验消亡的位置上复活，没有形象和内容，只能是细枝末节，细枝末节也是单义节奏的经验表现。

细枝末节的腐质层是一个世界寓言，也是一个精神寓言。它们是单义的寓言，一个世俗中的星际寓言，一个关于世界黎明的寓言。

单义的悖论

凝视影像深空

单义艺术工作室结题，意味着单义的艺术不再与现实经验说教的体制内艺术和当代艺术有交集。单义的艺术以运作力重新启蒙艺术。但运作力不是运作的自身循环，而是指运作力的潜在生成的强度。运作力会杀死现实影像、天真的艺术影像、时代的影像、平常幻觉的影像。

但影像和现实并未丧失，运作不是纯粹的，运作是歇斯底里和生成性的，运作生成影像。生成的影像就是当下现实影像，运作力只表现当下影像，发现当下影像，当下影像就是当下现实，就是普遍化和终极现实。

总之，运作力像一个动态的魔镜，让我们凝视显微的影像

深空，也是现象的深空，那是上帝管理的影像深空，让观众失明的影像深空。

所以，单义的艺术不是放弃一切现实和激情，而是探寻现实和激情的一切深空。

运作力生成现象和激情，是现实经验丧失后的别样的现象和激情，它让现实悬而未定，一切皆有可能。

单义的悖论是，单义的运作力反而将艺术从纯粹运作中解脱，展示各种现实现象和思想现象。

运作力就是现实思维、哲学思维、科学思维，可以显示无穷激情和现象世界，可以生成无穷的意义。由于运作力开启对未知现象的关注，由此发挥社会作用，促进人类心智进步。

运作力超越现实和虚无，运作力见证最后的现象世界和道德。

运作力创始思想世界

人类思维还有其他能力，应该挖掘那些能力，以不同的方式和能力去思考。应该用其他概念来命名其他思维模式。

单义的艺术摒弃艺术家的意志，摒弃艺术家的自我，单义

属于其他维度，属于艺术家无知的运作力的经验维度，以及运作力的创始维度。

单义是与理性与话语相反的思维模式，是以空的实践的方式去思考，以生产力自身的方式去思维。生产力的思维模式是对话语权力的模式批判。运作力生成欲望和意志，这种欲望和意志都是创始的，是原初欲望和意志。单义服从运作力的欲望，运作力的无意识。运作力的思维始终是艺术家无知的思维。运作力的欲望超出艺术家的思维，宣布现象世界和思想世界形态和来源的改变。

运作力创始现象世界

运作力生成现象世界，这种现象世界是创始的，是原初现象世界。

艺术描绘的是一个只有历史性的具体生产力知情的现象世界，这一现象世界没有意志，没有理性，没有欲望，没有否定，只有运作力的具有差异的位置。

运作力自己的言说，才是现象世界差异的重要根据。

艺术表现的现实现象和心理现象，不由现实和记忆决定，

而是由生产力自身性和历史性位置决定的。生产力自身决定艺术绘制的现象世界，包括政治现象和心理现象。生产力本身就是现象世界的一个特定状态和时刻。

现象世界不再是对现实的模仿，思想不再是意识观念。现象世界和思想世界都来自运作力的生成过程，由此现象世界和思想世界的普遍结构被重新定义，现象世界和思想世界与人类的关系被重新解读。

所以对单义的艺术来讲，重要的东西不是记忆，不是思想理论，不是艺术知识，而是对生产力的选择，这才是艺术的首要事务。

单义现实主义

单义现实影像

单义不是抽象概念，而是描述感觉力的概念，描述感受力的延伸，只有在现实影像中单义概念才能延伸到最远。所以现实影像并未消除，现实影像仍然在那里，只是变成单义的，被放入引号中，变成所谓的现实影像。由此我们可以从现实影像去感知单义。

引号中的现实影像摒弃内容解释或经验，只保留角色扮演的状态，由此我们不能用经验或意义去评判这些现实影像，而只能像首次看到一般，惊讶地面对这些熟悉的现实影像。

所以单义兼具虚无和现实两种特征，现实和虚无可以相互转换。

现实影像被放入引号中，引号中的现实影像失去名称，还没有被命名，从来没有被描述过，由此拥有另外一种感觉力密码和类别区分。这种感觉力就是单义感觉力，单义的密码，单义的类别区分。

单义的感觉力是对现场运作过程的感受力，对时间的感觉力。这种感觉力无法分析，无法谈论，是无法形成话语的一种现实的感觉力。单义将艺术全副身心交给现场的现实，时间的现实，时间现实不可谈论。现实的影像是自然和独特的，因而是重要的，不能用于意义说教，不能浪漫化，不能否定，不能歇斯底里。它只能是单义的，无辜的，纯粹的，朴实的。

现实影像是一种绝对严肃同时又绝对天真的单义的现实影像。它是质朴的、自觉的，一切把现实影像分为正确与错误、美好与残酷、善与恶、低级与高级的行为，都是人为的意义说教。现实影像只能是反意义说教的，它们因为陌生而显得难以接受，甚至是可怕的。

单义不是抽象

单义是矛盾的描述概念，所有有生命力的概念都应该兼具

矛盾特征。单义不是抽象概念，单义只是撤去人们赋予现实影像上的敏感、浪漫、文艺色彩。其本身就是一种现象世界，一种幻象，一种政治，一种思想，一种道德。

单义不是形式论和方法论，而是生存论和诱惑论，单义的表演是丰富的、夸张的。单义并不洁身自好，单义的状态是双重性的姿态、贪婪的姿态，虚无和现实都要。我们在直接的单义的运作力背后，吃惊地看到一种向什么谄媚的滑稽的嘴脸。所以单义一方面虚无、冷酷、绝对、严肃、晦涩、枯燥无情和愤世嫉俗，另一方面或牢骚满腹，或温柔，或宽宏大量，或充满愉悦和趣味。

单义在高处不胜寒，必须依靠融入现实影像和某种趣味或品味来生存。

单义现实主义

所以，单义将现实影像，变成可能性的非现实影像、新事物影像、前所未有的影像、灾难式的影像，这些现实影像将由运作单义过程所重建，被时间的单义过程所重建。

因此，单义影像并不是抽象的，而是现实的，是现实经验

的单义形式，以及现实经验的单义连接本身。

所以现实影像并没有在单义运作的连续的流动中解体，而是变异成单义形式、单义的连接，并在连续流动中重新涌现，并重新区分。单义不是对现实影像的消解，不能绕过现实影像，不能消解或中和现实影像的差异，走向形而上的事物。现实影像以单义的性质重新出现，现实影像的差异仍然可以成为艺术的主题。

但现实影像是不够的，只有运作生成的影像，那种时间影像，才是单义的激进的现实新影像。所以单义并不传达死亡的讯息、虚无的讯息，而是传达单义的现实讯息，单义的生成讯息，单义的时间的讯息，单义的生命的讯息。

单义艺术是一种关于单义的时间和生命的现实主义艺术。

现场运作建构的现象世界

现场运作改变记忆和情感

单义是一种对当下现场运作经验的叙述。由于现象、记忆和情感受到当下现场运作的冲击和影响，丧失记忆和经验不可避免。我们熟悉的现象世界，包括历史世界和现代世界，以及熟悉的记忆和情感被改变了，当下现场运作转变了现象世界，转变了我们习惯的情感和记忆。

现场运作生成现场性的叙事、现场性的经验、现场性的现象世界、现场性的记忆和情感，它们是现象世界的可能性和潜力的确凿证据。

单义拆解意义的说教

现场运作是分子式的运作，分子式的运作拆解了一切意义说教的艺术，拆解了浪漫的艺术，关注高深的存在本体，由此分子式的运作是单义的。单义矫正了我们关于物质和精神的态度，以及关于世界的态度。单义态度就是逃逸话语，逃逸意义说教，单义应该就是艺术家的关于物质和精神的态度，应该是艺术家的政治立场。

唯物主义的单义

现实主义者说单义是虚无主义，这是极其错误的，相反，单义将当下运作实践本身看成是物质和实体，这种物质和实体的现象和表现就是时间的影像。

单义是以现场行为实践和时间影像来重新肯定物质和实体的首要性，反对唯心主义的意义说教，反对旧艺术的心理和精神浪漫主义。

中间性共同体之间的斗争

当下的现场运作，刺穿了一切传统的等级和界限，包括不

同物质的界限，不同符号的界限，不同性别的界限，以及人类与静物和动物的界限，由此实现了一种单义的物质共同体、精神共同体、世界共同体的理想。

现场运作是一种中间性的运作，中间性即联合，是去专业化和学科化的，是对专业性和学科化的抵抗。中间性是一种民主化的差异性的生成过程。

因此，中间化的现场运作是非专业化的运作，对专业化和学科化来讲，是不合理的运作，是问题化、麻烦化、个性化的运作，是对学科和专业起源和传承的一种不忠和转移。

但现场的中间运作仍处于某种传统和起源的界限中，只是从学科和专业霸权中剥离，剥离造成困难和跨界的运作。

中间性造成一种共同体或大同的假象，共同体不是没有斗争，中间性让不同的事物连接，连接就是碰撞，就是斗争，连接的接口就是伤口，伤口就是对旧的现象世界的破坏，伤口就是窥测新世界的缺口。

现象世界的潜力：时间影像

现场运作使现象世界获得了一种未来取向，成为一种未来

存在的状态。

现象世界的未来的存在状态是时间影像，时间影像是现场运作的某种停顿和凝固的影像。

时间影像是单义的自我实现，是单义的繁荣和统治。它是现象世界的某种潜力真实性，是现象世界的某种完满性的实现，即单义性的实现。

超历史超现代的潜力和黑客运作

现场运作的悖论是，现场运作既是当下运作，又是潜力运作。

现场运作的影像是时间影像，时间影像既是当下影像，又是潜力的影像，既是一种当下本体论，也是一种潜力本体论。

当下的现场运作是一种超历史和超现代的运作，是潜力的运作。现场运作是一种扰乱历史记忆和现代性记忆的黑客运作。因此现场运作是超现代、超现实的，这是现场运作的取向，与现实主义的反映现实和反映现代形成鲜明的对比。

所以，与现实主义反映的现象世界，包括历史或现代世界相比较，在现场运作中，现象世界获得非常不同的取向，即潜

在的取向。

历史和现代记忆世界将被现场运作的黑客扰乱和分解，被现场运作的力量重新塑造，也就是由某种潜力重新塑造。

在现场运作的黑客世界中，现象世界将获得截然不同的结构和位置，那是潜力式的结构和位置，以及潜力式的意义，潜力式的存在的现象。

军事性的运作

因此，具有干扰性和入侵性的现场运作，必定是一种军事性运作。军事性运作向极限运作，向地狱运作，摧毁旧的现象世界，是战争性的运作。

现场运作就是一种运作战争，战争会产生奇怪和不可思议的现象世界。奇怪和不可思议将是现象世界的一种常态。应该把现场运作看成自然法制或丛林法制的运作，它们的共同特点是斗争性。

现象世界将由战争性或军事性的现场运作重新塑造。

但是，军事性的现场运作常常会征用例行化的、旧的现象世界。

　　军事性的现场运作是单义性的基础，这个基础即经验的丧失，意义说教的枯竭，艺术只能殖民新的生存空间，即沉默的时间影像的空间，即单义空间。

艺术无含义

艺术舍弃含义

艺术应该舍弃一切含义，杀死一切含义，让自己赤裸和单义。陈腐的浪漫主义艺术总是充满含义，含义是由于运作无能和口齿不清产生的，含义让艺术矫情而媚俗。

但舍弃含义不是让艺术落入无生命和历史终结的神秘抽象，成为虚无和沉默的抽象，而是获得新的奖赏，即复活一种纯粹运作力的无限生命，无限生命隐匿在运作力中，艺术家的任务在于发现它们。

运作力是一片不可感知、未被勘查过的荒野，没有任何含义。

运作力就是艺术的全部生命，不需要其他含义补充，艺术

生命的秘密就是运作力本身的样子，一切含义都是多余的。

运作力在光天化日之下，并不隐藏什么，也不表现什么，建构什么，预见什么。

运作的生命是野蛮的生命，野蛮不是本能宣泄，而是一种无用的耗费和极限运作，野蛮是精致和复杂的，是形而上的野蛮，艺术让精神与野蛮融合。

主流艺术不可救药地陷入说教和媚俗，运作力将重新治理艺术，让艺术重新单义、赤裸、野蛮。

最后的叙事

运作力不是一种平滑虚无。运作力生成影像，一种分子式的影像、起源式的影像、赤裸生命的影像，还没组织成形象和含义，没有任何经验和观念可以对应的影像，是只能感知、无法解读，也不可消除，绝对单义、绝对隐秘、绝对优先的影像。

影像让叙事死而复生，重新蠢蠢欲动。这是在遗忘、经验毁灭、伤口和死亡方向上的叙事，保留了叙事的重要性质，即叙事的形而上性质，释放了一个未经发现的、生成的、谜语

的、意外的和神秘难题式的叙事，一种潜在历史、潜在现实、潜在感觉、潜在情感、潜在理性在运作力中复活。

运作力不断流逝或改变，来去匆匆，永远处于未完成状态，除了时间性的复杂感受，没有什么值得要说或要表现的，这是最后的叙事、最后的现实、最后的感觉、最后的情感、最后的理性，因此是艺术最后的托付。

不可解构的细枝末节

赤裸的细枝末节

细枝末节是赤裸的，不指涉其他物，不需要添加任何意义和价值观念，废除一切问题，我们无事可想，思考只显示无能和休克。在细枝末节的世界，思想是休克的思想，存在是休克的存在，艺术在休克中瞥见某种绝对物，瞥见绝对者的意图。

中国古诗是词语的细枝末节的深空，但这个深空被平庸学者用人生经验意境的解释掩盖了。

当代媚俗艺术表现人生经验意义，简化了艺术，掩盖艺术赤裸的深空。

严肃艺术从不掩饰野蛮的赤裸，所以呈现衣衫褴褛的赤裸，细枝末节的赤裸。

意境空间变成时间空间

在细枝末节中，意境空间变成时间空间，意境被运动幅度取代。

浪漫艺术阻碍和缩减运动，而细枝末节扩张了运动幅度。

细枝末节不对立，超越善恶，没有意愿、没有选择、没有敌意，是平凡的赤裸、野蛮的赤裸。细枝末节不必逃逸和反叛，而是用不逃逸来逃逸，用不反叛来反叛，由此超越逃逸和反叛，隐藏逃逸和反叛。

不是空无而是充盈

细枝末节不隐藏现实，不逃逸现实，而是狠狠吸收现实记忆，现实记忆在进入艺术赤裸的深空的过程中被撕裂成细枝末节。

因此艺术赤裸不是空无，而是充盈，是充盈的现实负担，充盈的细枝末节。艺术只有在充盈中才形成和显现赤裸，细枝末节就是丰盈的赤裸。

不可解构的细枝末节

细枝末节注视和骚扰我们，提醒那不可理解的世界起源，

世界的起源不是虚无，而是赤裸的细枝末节，它们是被遗忘和被遮盖的深空。

世界不会走向终结，而是走向赤裸的细枝末节。逃逸不会向其他目的逃逸，而是向赤裸的细枝末节逃逸。

细枝末节是对世界最后的肯定，世界和艺术最后都将被钉在赤裸的细枝末节中。细枝末节坚实而充盈，除了自身一无所有，绝对自我肯定，不可替代，所以不可解构。

艺术可以与任何观念和现实决裂，但不能与赤裸决裂，因为在世界的最远处，赤裸的细枝末节坚定地注视和静候我们。

严肃艺术的任务是呈现不可解构的赤裸。

艺术的矿化和休克

晦涩的静态快感

单义的感性症状是休克，休克不是虚空，而是一种晦涩的静态快感。

休克切断疯狂的现象世界，切断本能和意志，切断焦虑和自我，切断一切原发状况的惯性。

艺术回到一种无机状态、矿化状态、单义状态，艺术不再狂热、不再否定。

艺术不再表现什么、不再象征什么，艺术是静态快感，这让艺术更崇高和更刺激，就像一种宗教。

静态快感是一种休克式的注视，消除一切记忆、感觉、意识、经验，消除立场、狂热、象征、焦虑和创伤。

静态快感就是意义，就是思想，不需要内容说明，是非凡的快感、升华的快感、永恒和狂喜的快感。

静态快感是说教和意义泛滥的解毒剂，治疗艺术的创伤，也治疗现实的创伤。

艺术唯一要守护的，只能是休克的静态快感世界，艺术是它唯一的守护者。

消除与重启的悖论

210

休克是疏离世界，而不是消除世界。

因此休克不是贫瘠、寂静、虚空、无内容、无概念和自我封闭的纯粹沉思，不是一无所有，不是死亡的独断。

休克是一切重新开始。休克颠倒了死亡的必然性和惯性，是艺术新的出发点。

休克是一种悖论。消除与重启同时发生，休克重启世界，重启生命。

休克重启了一个平行世界，一个无机世界。这个世界静待光明、孕育生命，像无形的光，吸收物质，重启新世界，发出新价值的信号。

休克被贯注于事物，让我们重新看见刚刚到来的世界影像，没有记忆、没有思维、没有经验、没有感觉的世界影像。那是无机的矿化的影像，对这些影像我们还没有感觉，还未进入我们的意识或被意识把握，所以休克表现了迂回曲折的全新事物。

休克既是艺术原发状况，也是未来状况。

华丽充盈的休克

休克重启的平行世界，被厚厚的细枝末节覆盖。细枝末节像神迹，像宇宙繁星和星际深空的幽灵，艺术在那里作星际旅行，所以休克不是死亡式的休克，而是华丽充盈的休克。

细枝末节来自世俗档案，有原初记忆和情感，触动世俗的感官，被世俗想象力所理解。一切历史都在，只是被矿化，变成细枝末节的腐殖质，所以休克是一种晦涩的快感。

细枝末节是另一个平行世界中的世俗激情和经验，有独特的情感、独特道德说教、独特功利、独特意义。

　　细枝末节可以反思我们的生活世界、历史和时代状况，将重新成为物质形态，重新承载思想和感觉。细枝末节是一种宇宙原动力，是不可解构的。

生存的基础表象

休克的表象

一切艺术话语和形象都高高在上，显得过早和武断。艺术最基础和最底层的表象，是休克式的表象，像休克的阳光、休克的风，没有幻象，自身一无所有，但重塑一切，是无产阶级元素。

在休克中直感生命

但休克不是直达古典式的终极，不像极简主义一劳永逸地忘记或逃逸世界，更不是当代简单化的否定和冷漠走向非历史的孤僻歧途。

休克不是静态而是动态，是因为运作在时间和空间中穿

行，一切记忆都渐渐消失了，运作造成失效失语的休克。

但生命更加直感，在运作休克的深空，呈现更显微和更详尽的直感生命，细枝末节的生命，休克在倾听细枝末节。

所以休克是充盈的休克，是悖论的休克。

细枝末节不是大众熟悉的鲜活生命幻象，而是运作的矿化表象。

生命的转折

细枝末节是生命的转折，是鲜活生命向矿化生命和符号生命转折，符号生命具有星际性质。

细枝末节复杂而显微，是世界的腐殖质和根源，是人类更详尽和更显微的情境和感知。

细枝末节是被观念和形象遮盖的最底层的生命，是无产阶级元素。

对细枝末节深空的追问，反抗话语和形象的压迫，是艺术的责任，因为这是对人类生存和价值根基的追问。

细枝末节为生存，也为艺术确立了坚实维度，在细枝末节上栖居，就是在坚实的大地栖居，生存和艺术可以重新绽放光

彩，文明可以重生。

细枝末节不表现自由，它本身就是自由。

重塑世界表象

细枝末节像语言活字，可以选择在语言的深空中迷失，也可以重塑人类表象，重塑事物、身体感知、意志、意义以及社会表象，它们不是熟悉的大众幻象，而是匪夷所思的矿化晦涩的细枝末节。

细枝末节深刻地质疑资产阶级人性说教，以及符合大众记忆的鲜活表象。

艺术不必追随和表现大众熟悉的世界鲜活表象，而可以另辟他径，通过运作重塑世界表象，重新寻找记忆、焦虑、身份冲突、意志，它们都是运作形成的矿化物。

当下实时生存

细枝末节是一种实时表述，是当下瞬间的言说，是瞬间的存在强度，是对实时生存状态的最深刻的追溯。

细枝末节是实时生存符号，浸透实时生存焦虑，背负实时

生存的重压，是对高高在上的话语以及武断形象的逃逸。

细枝末节是一种实时批评和实时转折，包括在生存方面和艺术方面。

工地枝节动势的讯息

枝节是工地的密集动势

枝节不是现实残骸，破碎的记忆，内心隐秘的肮脏秘密，也不是科学和哲学概念的符号。

枝节没有现实和意义的视野。

枝节没有主体精神和客观本质。

枝节没有起源、结束、目的。

枝节不是任何事物和思想的符号，而是运作工地的密集的动势和节奏，一种分裂的、密集的感觉和精神动势。

枝节工地是感知的深空、赤裸的灵魂、单义的视野，没有话语、标签、解释、视觉冲击力。

重要讯息无意义

面对滔滔不绝的人性话语，社会沟通和认同，枝节是休克、反思、反叛、超人的视野。

枝节不是沉默，而是极致冥想，倾吐重要讯息。

枝节强劲繁殖，向无意义扩张，告诉我们世界一切问题都只有能够向无意义扩张才能称得上具有重要性。

动势的工地反休克

枝节逃逸现实和话语总体，不可能想象，不可能体验，是绝望和休克证明，但同时也是绝望和休克的转向，枝节反抗宿命，反抗休克。

枝节动势是无产阶级元素，一无所有，但重新获得一切，枝节动势是制作现实和精神的资源。

枝节动势属于世俗工地，如同巴别塔式的混乱工地，上帝清除了终极目的，让工地袒露各种意愿和感觉。

工地之前没有现实和感觉，现实和感觉是工地的枝节动势的效果，是工地枝节现象学本身。

枝节本身就是一种社会性精致感觉，在讲述人类情境，是

一种人文沉思，赤裸的人类灵魂。

不管在精神上还是在物理上，枝节都是潜在的人类谜语。

回归人文

枝节既表现了休克，也表现了回归人文的艰苦努力。

枝节牺牲有意识的自我，获得更高层次的无意识自我。

枝节逃离生活，也重塑生活，最终成为血肉之躯的生活。

枝节是最后的人类感觉和精神、最后的无意识、最后的疯癫、最后的现实、最后的理性。

枝节是人类面对虚无的最后的勇气和最后防线，因此是最后的严肃性和信心。

枝节编辑现实和虚无

枝节重新编辑现实和思想，起草新经验和新记忆的文件。

现实和虚无都可以存放在枝节里。枝节的配方就是现实和虚无的配方，枝节的迷宫就是现实和虚无的迷宫。

将枝节殖民现实和理智，由此看到潜藏的现实和理智。

将枝节殖民记忆和情感，由此可以找到自己另外的记忆和

情感。

将枝节殖民身份，由此产生新身份，黑色幽默的身份。

将枝节殖民虚无和幽灵，由此虚无和幽灵成为物质性的，让我们能够看到，让我们醒着做梦。

将枝节殖民无意识和疯狂，由此无意识和疯狂不再空荡无羁，而是物质化和具体化的，疯狂和无意识有了自律的基础。

总之，枝节是现实和虚无的藏身之处，隐藏不可能的现实和虚无。

单义维权

单义婴儿

艺术是一个现实、语言和意识消失的深度幻想和象征的主权王国。

艺术倒掉现实和意识的洗澡水，看到盆中灵光闪现的婴儿，单义的婴儿。

单义婴儿不被现实和意义迷雾萦绕，不依赖任何对象，不依赖任何思想意识的话语。

单义婴儿显现某种隐藏的奇葩力量，自己创造自己，自己颠覆自身，自我预示、自我毁灭，自己塑造世界。

单义婴儿身着盔甲，抵御现实和意识的诱惑，包括解放的意识。艺术被现实和意识支配，是艺术无力和搁浅的表现。

单义审判

单义不迎合大众的心理期待。

单义不需要对立项，不反抗世界，不需要否定和批判。单义肯定一切以必然性和逻辑性为前提注定要发生的不可抗拒的事情。

单义宽恕一切，吸纳一切，避免意识形态的老问题。

单义没有任何拯救社会的意义，感觉非常棒。

222

单义只表现貌似无解的问题、世界的难题，内容没有先例，没有衍生解释。

单义自己描述世界、自己代表世界，自己审判自己、审判世界，自己给自己定罪、给世界定罪，自己给自己自由、给世界自由，自己宽恕自己、宽恕世界。

单义展示的世界的线索，是我们从未见过的，没有定义，不需要依赖任何话语，包括自由和解放话语。

最高审判就在单义中。单义是激进艺术的基石。

艺术前往读者的解放区

单义艺术和作者分离，逃往读者的解放区，呼唤读者
保护。

作者自我是幼稚可笑的，唯有群众才能洞察和赋予单义以
意义，它是一种可见和可说的组合。

艺术不能将生活这种物质要素抛弃在经验里，艺术必须超
越一切古典再现规范，让生活单义样态变得可见。

动势话语献给公众

主流绘画煽情至死，说教至死，娱乐至死。

单义绘画是一个动势工地，生成动势话语，动势话语自我界定，自我雄辩。

一切艺术问题都是动势话语，唯有动势话语才能解释艺术家是谁、现实是什么、观念是什么，艺术之谜是动势之谜。

绘画献给公众的，不是视觉内容，而是动势话语。

在绘画工地上，一切图像都在分裂和繁殖，丧失现实内容而转变为纷繁动势。但动势不是虚无抽象形式，动势是一种话语，它述说世界，评判世界。

动势话语是绘画自身的话语，它诱惑观众，创造观众。

动势话语来之不易，它产生于运作的痉挛或歇斯底里。

动势话语不可理解，如同黑夜里的响动，不知道含义是什么。但不可理解正是艺术唯有的话语特权，它抵抗过于油滑的现实话语，唤起更为奇特的共鸣，以此转移真实，建构与现实重叠和平行的新真实。

所以，动势话语是一种道德批判和世界批判，批判不是观念意识和内容说教，而是动势的单义洞见。

绘画用动势话语重新讲述人类状态和绘制世界蓝图，由此启蒙艺术家本人和公众。

发明人类影像

　　单义艺术不是一个空空荡荡的彼岸，也不是精神的自我享受。

　　单义艺术同时凝视现实和虚无，但不退缩在现实和虚无中，而是在运作工地上重新发明人类影像。

　　新人类影像把现实抛弃得一干二净，没有现实和科学的分类，我们从未见过，仿佛我们从未来过人世。那些影像就像海洋或宇宙中的奇怪生物，在令人敬畏的无限深空中游弋。

　　我们不知道那些影像是谁，有什么目的和意义，走向哪里，意味着什么，隐藏什么，以及把我们带到什么地方。但我们不需要知道这些，因为新人类影像本来就是一种对我们熟知的人类问题的逃逸，它们的问题都是单义问题，是前所未有的

问题，艺术投资的正是这种永恒的单义谜题。

单义谜题是生存谜题，生存依据此时此刻的当下，一切新生命、新话语、新图像都涉及此时此刻的生存本身。但生存本身不是纯粹自足的，而是分裂和繁殖的，无限超出所谓纯粹本身，是矛盾的绚丽集合。

新人类影像不是冷血的，而是在狂欢中飘浮，在空气中燃烧，没有现实和经验意义。观看它们就像观看不可理解的解释的星空，星空属于解释的特权和幻象，这种特权和幻象早晚会被现实消化掉，人们终将接受这种新人类影像。

附图：学生作品

讲稿是我阐述单义理念的文字，不是指导创作的理论。单
义恰恰是要清除理论和个人意识，让创作成为一种原初的方法
实践。学生作品是单义的实践现象，与我的文字同等，但单义
工作室是以我的名义建立课题的，我的文字占的页码也更多，
因此书的作者写我的名字。

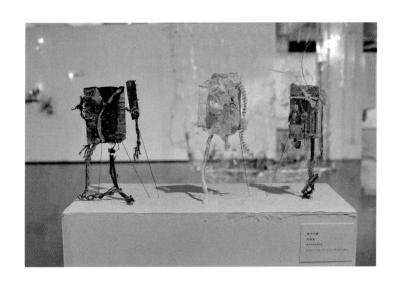

图1　狭窄的路　刘皓南　纸及其他综合材料
24.5×24.5 cm，23×10 cm，8×16 cm　2017

图2　新建游乐园　刘皓南　纸、纸绳、纸胶带

15.8×35.2×10 cm　2017

图3 狭窄的路（局部） 刘皓南 纸及其他综合材料

24.5×24.5 cm，23×10 cm，8×16 cm 2017

图4 关于幽灵结构的拓扑学系列 习关磊 综合材料 尺寸可变 2017

图5　关于幽灵结构的拓扑学系列　习关磊　综合材料　尺寸可变　2017

图6 免置 习关磊 泥土、木头、粉末 70×120×110 cm 2018

图7　1SWASPJ1407b　张弛　综合材料　尺寸可变　2018

图8　颤动于妊的裂隙　殷世炎　综合材料　220×180 cm　2018

图9 伐木丁丁，鸟鸣嘤嘤，出自幽谷，迁于乔木 殷世炎 综合材料 2018

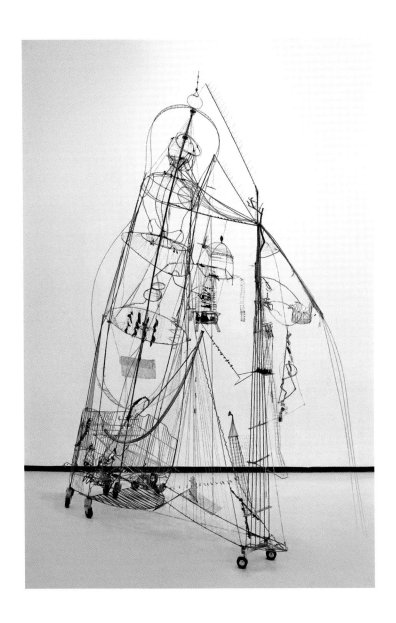

图10 安得千万 任旻洁 综合材料 尺寸可变 2018

图11 家 任旻洁 综合材料 尺寸可变 2018

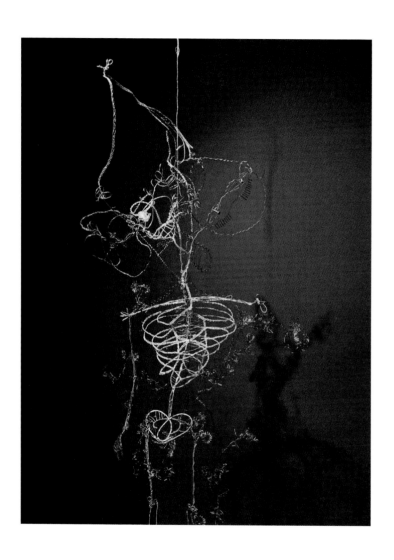

图12 开花了 任旻洁 透明电线, 铁丝 40×50×110 cm 2021

图13 树 周浩 数码微喷 2018

图14　微矩　徐浩　综合材料　尺寸可变　2019

图15 神秘器官系列 徐浩 陶瓷 尺寸可变 2020

图16　生产力世界　武文博　综合材料　尺寸可变　2019

图17 无回忆的故乡 武文博 综合材料 尺寸可变 2020

图18 油画写生系列 周子雄 综合材料 尺寸可变 2019

图19　乡村道路写生　周子雄　影像、行为、绘画、摄影　2分17秒　2020

图20 工地上的森林 周子雄 综合材料 尺寸可变 2021

图21　The Landlord's Daughter　赵崇锦　布、线、色粉　8×21cm　2019

图22　The King of Jun（六月之王）　赵崇锦　摄影　尺寸可变　2020

图23　The May Day in the Six Dynasties（六朝五溯节）

赵崇锦　混合装置　尺寸可变　2020

图24　时间反演　刘婕　瓷泥、铁丝、绢、大漆、金粉、
釉下彩颜料　130×115×45 cm　2020

图25 The Compartment 隔间 焦芷馨 影像 11分04秒 2020

图26　全新世　焦芷馨　铁丝、纸、可塑土、黏土、树皮、有色热熔胶
200×30 cm　2019

图27　建筑ID　刘婕　瓷泥、铁丝、绢、大漆、金粉、釉下彩颜料
150×75×75 cm　2020

图28 建筑ID 刘婕 瓷泥、铁丝、绢、大漆、金粉、釉下彩颜料

150×75×75 cm 2020

图29 蛰居地上的弥撒 何灵鑫 蚌壳、皮料等 综合材料 2020

图30 非人·内陆帝国 何灵鑫 综合材料 尺寸可变 2021

图31　杉城榫卯工字搁栅　陈治霖　木材　可变　2021

图32 信息杂糅 陈治霖 棉浆、树皮、再生纸、塑料 尺寸可变 2021

图33　砼　张念慈　大漆、麻布、瓦灰、橘子、纸盒、石膏等
120×40×65 cm　2021

图34 环的遗忘 刘泠伶 塑料、纱网、造型线、电路板、放大镜、大头针、锡
6×11 cm 2021

图35　无相乡　刘泠伶　铅皮、旧木柜、旧包　200×300 cm　2022

图36 醉 梁博轲 蛋白石、水泥混凝土、漆、油泥 5×2×11 cm 2022

图37　醉　　梁博轲　蛋白石、水泥混凝土、漆、油泥　5×2×11 cm　2022

图38　葛生蒙楚，蔹蔓于野　徐思琪　树脂、水彩、木

15×20×80 cm　2021

图39 日记 徐思琪 纸与综合材料 尺寸可变 2021